# 舒同書法集

上海人民美術出版社

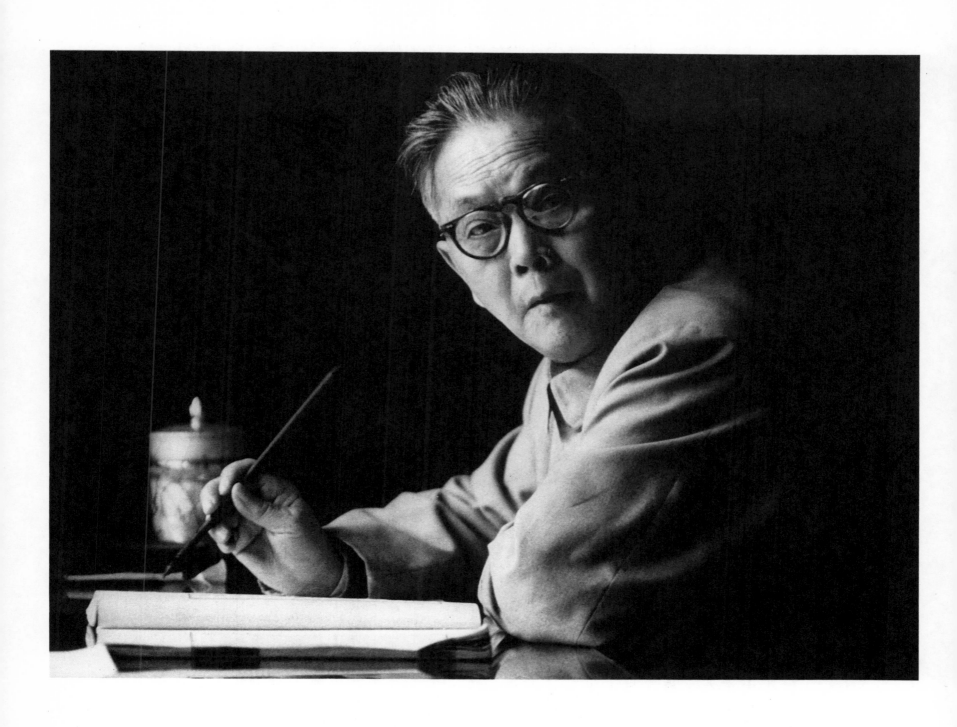

舒同　一九八八年攝

# 舒同簡歷

舒同，號宜禄，又名文藻，一九〇五年生，江西東鄉人。幼家貧，曾削竹爲筆，調泥爲墨，習字於青石板上。十三歲因書「如松柏茂」匾而有鄉譽。及長，入尚志學校，「親友引爲榮耀」，助其上學。一九二〇年入江西省立第三師範，「受陳獨秀、胡適影響最甚」，組「學友會」，編《師水聲》雜誌。一九二五年發表《中華民國之真面目》。一九二六年加入中國共產黨（爲東鄉縣第一人），任中共縣委書記、國共合作的國民黨縣黨部常委。一九二七年大革命失敗後，遭江西省政府通緝（列通緝名單之首），亡命江西、安徽、湖北、江蘇、上海等地，尋找黨組織，一度「淪爲文丐」。後入國民黨中央軍校任少尉錄事。一九三〇年潛回家鄉，策應紅四軍攻打撫州不成，轉入紅軍，任紅一軍團政治處主任、師政治部主任，一軍團代理宣傳部長，中共贛東特委秘書長等職，參加了中央蘇區一至五次反「圍剿」和二萬五千里長征。一九三七年任八路軍總部秘書長，參與創建晉察冀抗日根據地，任晉察冀軍區政治部主任，兼《抗敵報》社社長。曾題「抗大」校名和校訓。一九四〇年率晉察冀軍區七大代表團赴延安，任代表團政委，後任軍委總政治部秘書長兼宣傳部長，軍委整風審幹領導小組副組長。一九四三年赴山東傳達整風精神，任中共中央山東分局委員、秘書長，分局總學習委員會副主任。一九四五年任中共中央華東局常委、秘書長，後兼社會部部長、國軍工作部長，新四軍兼山東軍區政治部主任。一九四七年任華東軍區政治部主任，參與指揮華東解放戰爭。一九四九年兼華東局宣傳部長、華東文教委員會主任、華東黨校校長、華東人民革命大學校長、華東軍政委員會委員、華東軍區暨第三野戰軍政治部主任，並當選爲中蘇友協華東總分會副會長、抗美援朝總會華東總分會副會長。一九五四年任中共山東省委第一書記、濟南軍區政委、濟南軍區黨委第一書記。一九五六年當選爲中共八屆中央委員。一九六一年任中共山東省委書記處書記兼章丘縣委第一書記。一九六三年任中共陝西省委書記。一九六八年——一九七三年遭監禁。一九七七年被任命爲陝西省革命委員會副主任（未到任）。一九七八年任中國人民解放軍軍事科學院副院長，當選爲五屆全國政協常委。一九八〇年率中國書法家代表團訪問日本。一九八一年當選爲中國書法家協會第一屆主席。被增選爲中國文聯委員。一九八二年當選爲中共十二屆中央顧問委員會委員。一九八四年題「黃鶴樓」，率中國書法家代表團二訪日本。一九八五年被推選爲中國書法家協會第二屆名譽主席。一九八八年有關方面舉辦「舒同首次書法藝術展覽」。一九九一年被推選爲中國書法家協會第三屆名譽主席。曾當選爲一、二、三屆全國人大代表，中共十三、十四大特邀代表。曾獲一級紅星功勛榮譽章。

# 目次

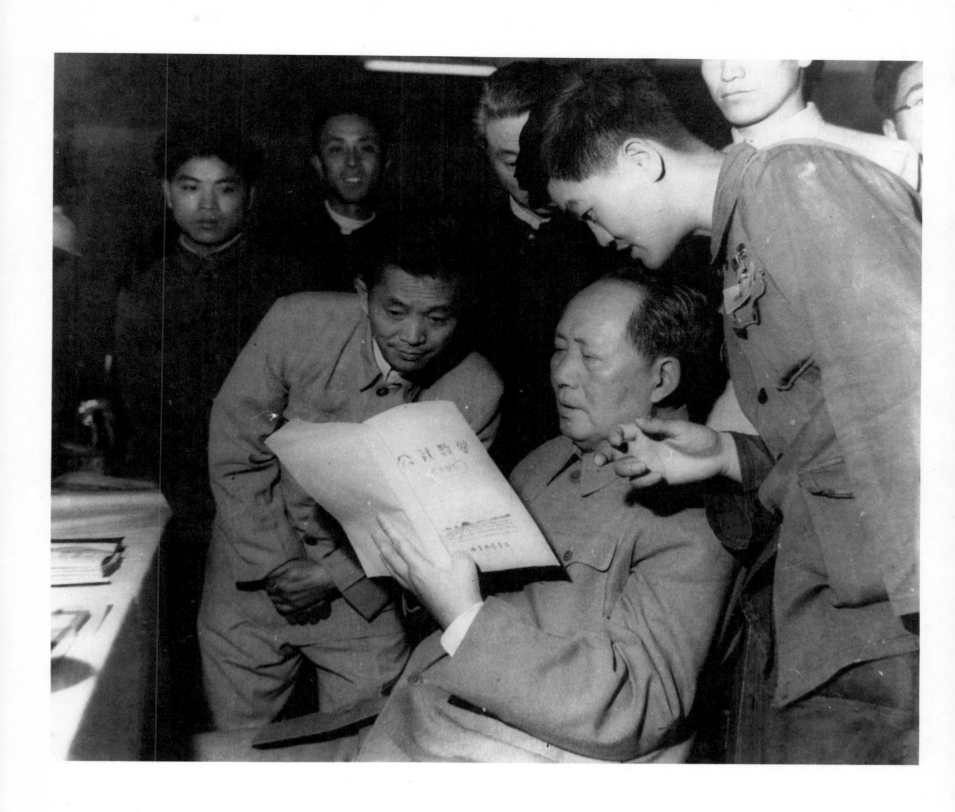

毛澤東和舒同（中）
一九六一年攝

# 序

舒同同志是久經考驗的革命家，也是自成一體的書法家。他是我十分尊敬的老領導，在《舒同書法集》即將出版之際，能爲這部大作寫一篇序言，既是我的榮幸，也是我義不容辭的任務。

我雖是書法愛好者，但素乏書法藝術的理論修養和實踐功力，要對舒同書法加以論述，自感力不從心。然古人云：字如其人。我想主要從這一角度，談談我所熟悉瞭解的舒同同志二三事，通過對他品格的認識，進而領略他的書品。

一九四一年我與舒同同志初識於延安，祇是並無往來，建國初期舒同同志任中共中央華東局宣傳部長，當時我是常務副部長，在他直接領導下工作。五年的朝夕相處，耳濡目染，使我得益匪淺。後來，我們戰鬥在不同崗位上，幾十年間，雖有書信往來，但畢竟天各一方，直接聆聽他教誨、接受他指導的機會轉少，深以爲憾。

舒同同志是書法革新家。他的書法，能出能入，自成一家，形成了「舒體」。「舒體」又稱「七分半書」，即楷、行、草、隸、篆各取一分，顏、柳各取一分，何紹基取半分。他的書法被公認爲：沉雄而峭拔，在恣肆中見逸氣，忽似壯士鬥牛，筋骨湧現，忽又如銜環勒馬，意態超然。

清人石濤云：「筆墨當隨時代」，舒同書法再次印證了這一點。在這位「馬背書法家」（毛澤東語）身上，體現了革命家與藝術家之完美結合。

「疾風知勁草，嚴寒識盤松」。這是舒同同志經常書寫的一副對聯，他在幾個重要歷史關頭都表現出這種品質，僅舉三例。一是在一九二七年大革命失敗後，他所在地區的黨組織遭到破壞，擔任縣委書記的他被通緝（列江西省政府通緝名單第一名），妻子投河自盡，但他沒有屈服，沒有灰心，困難的時候，在山中數日以野果充饑，縣委委員趙拔群因誤食有毒的野果身亡，他掩埋好同伴的屍體，隻身一人踏上尋找黨組織的路，輾轉數省，歷時數年，一度淪爲文丐，留下了翰墨生涯中傳奇的一頁。後化名混入國民黨中央軍校任少尉錄事。一九三〇年，他在《中央日報》上看到紅軍在贛東一帶活動的消息，立即以父病爲由潛回家鄉，策應紅四軍攻打撫州，不成，轉入紅軍，開始了漫長的戎馬生涯。二是一九四七年，國民黨大舉進攻山東解放區，華東局接董必武密電：剛到青島的敵四十六軍軍長有意與我聯絡。幾經接觸，該軍軍長韓練成堅持要見舒同本人（時爲華東局常委、新四軍兼山東軍區政治部主任）。他決意前往，華東局請示在前綫的陳毅同志，陳回電：「不入虎穴，焉得虎子。舒能親去四十六軍與韓練成談判，意義重大，有可能扭轉山東戰局……」他在楊斯德同志陪同下，入敵營六日，最終促成韓起義，對萊蕪戰役的勝利起了關鍵作用。他是解放戰爭時期最早進入敵營的我黨高級幹部之一。三是在「文革」中，他有一句名言：打倒後再平反。他身陷囹圄五年多，一九七一年和一九七二年，在獄中兩次呈上致專案組、省委並中央政治局的《新年賀詞》，全面否定「文革」，表現了不怕殺頭的大無畏精神，正如魯迅所言：「無任什麽黑暗來防範思潮，什麽悲慘來襲擊社會，什麽罪惡來褻瀆人道，人類的渴仰完全的潛力總是踏了這些鐵蒺藜向前

匡亞明

進。」

舒同同志在黨內有個「毛驢子」的外號，主要指的是他的埋頭苦幹，我認爲也應包含他的「倔」，在原則問題上，他是毫不含糊的。一九五八年，中央一位領導同志到山東作報告時，混淆了社會主義與共產主義的界限，他知道後，叫省委不要傳達這次講話。耐人尋味的是，在「大躍進」時期，山東和全國一樣，也犯了以「共產風」等爲主要標誌的「左」傾錯誤，可見個人在歷史上的作用要受環境的制約。這是黨和人民的不幸，也是他個人的不幸。「文革」初期，他與圍攻他的紅衛兵辯論了七十二個小時，最後小將們封他四個「家」：頑固家、摳詞家、理論家、書法家。

舒主任（當時都這麼稱呼他）在華東局夜以繼日工作的情景，給我留下了至今難以磨滅的印象。當時正值建國之初，百廢待舉，他身兼黨政軍七個職務，曾主持華東局日常工作，他對工作一絲不苟，各項事情都抓得很緊很細。他對下級既平易近人，和藹可親，又嚴格要求，獎懲分明，如有差錯，嚴加批評，絕不姑息遷就，但絕無個人成見，對事不對人，令人心服口服。他處事謹慎，但對看準了的大事，敢於果斷地作出決定，表現出很強的組織能力和很高的政策膽識。他黨性很強，有所不爲，從不拉山頭搞宗派，一個高級領導幹部一輩子能做到這一點，並不容易。建國前夕，中央內定舒同同志爲情況特殊的臺灣省委第一書記，可見當時黨對他的信任。

舒同同志不是誇誇其談的人，不尚雄辯，說話不多，但都是三思而後言，往往能切中要害。他注意思維的邏輯性，注重以理服人，不嘩衆取寵，不以勢壓人。舒同同志平時講話細聲慢語，有人說是像鳥語。人們不知道，他在重要會議上發言時，在原則問題爭論時，常常是聲若洪鐘，響如驚雷。這兩個側面的統一，纔是活生生的舒同。

舒同同志有「黨內一支筆」之稱，在各個時期撰寫了大量社論、文章和文件，《書法集》附錄中收入了其中的三篇，可窺斑見豹。

第一篇是《中華民國的真面目》，發表於大革命前夜的一九二五年。反映了青年舒同政治改革的主張。

第二篇是《致東根清一郎書》，與聶榮臻司令員聯名發表於抗戰初期的一九三九年九月十八日。被史家認爲是「中日關係史上的備忘錄」，是「一個民族與另一民族的對話」。

第三篇就是《獻給專案組的新年賀詞》。

舒同的氣節、文章、書法，將在中國歷史上閃射出獨特的光芒。

是爲序。

# 《舒同書法集》書後

《舒同書法集》即將問世，雲飛同志囑我寫幾句話。我對書法素未鑽研，本來沒有置喙的餘地，祇能談談自己粗淺的看法。解放初期我曾在華東局宣傳部

工作，是舒同同志的老部下。對於那一段在他領導下的難忘歲月，我覺得也應該說一說自己的感懷。

舒同同志的書法，我是喜歡的。他的字像他的人一樣，雍容大度而又質樸無華，不帶任何眩人眼目的做作之習，而自有一種精神內斂、氣度厚重的自然風

韻。初看並不怎樣吸引人，多看細看，則不由得會流連把玩，使人產生一種親切感。這和時下流行的所謂龍飛鳳舞的筆墨是大相徑庭的。現也有人效法舒體，

據說有的拍賣會還出現了偽托舒同親筆的贗鼎之作。這些摹仿品縱使在形似上可以亂真，但畢竟不能得其神髓這正印證了前人所說的風格是人格的顯現

這句話。

舒同同志一直保持着平易近人的作風，總是那樣心平氣和，從容不迫。他說話的聲音很細，有些沙啞，鎮定、平穩，沒有光芒四射的談鋒，沒有滔滔的雄

辯，也沒有抑揚頓挫的鏗鏘語調和大起大落的感情波瀾。做報告時也像平時談話一樣，仍保持着這種本色，以致有些新調到部裏來的青年，常說舒主任不會

演講。他們以為做報告的要訣就在於能言善辯，具有語驚四座的煽動力。那時我也常聽他做報告，他的報告確實是平實的，不過道理說得明白，分寸掌握得準

確，這也是一種風格。我甚至以為這種風格無形中影響了當時部裏的工作作風。記得我調去不久，就發現部裏安置了一位具有文字修養的老幹部，擔任一項

特殊任務，專門審讀各處室的對外發文（不是審查內容，而是斟酌遣詞用語是否適當和有無語法錯誤等等）。大家開玩笑，把他叫做「挑錯專家」。宣傳部設立

這樣一個職務，不但前所未聞，以後也再沒有聽說過。今天回想起來，這一舉措對於工作大有裨益，而我個人也由此受到了文字上的鍛煉，懂得行文需要掌握

分寸，力求準確。還有一件事也是令我難忘的，這也是舒同同志的務實作風在部裏的反映。我不大瞭解後來他在山東主持省委工作的情況，但在華東局宣傳

部確是這樣的。那時在部務會議範圍內傳閱中央和地方文件，不是各自分頭去看，而是每周集中一次，由機要秘書誦讀。讀畢還抽出時間，大家再簡單地議一

議。我印象最深的是每次讀完各地向華東局發來的請示或彙報電文後，大家最關心的總是電文中所述情況是否有虛報或不實之處。這種務實精神至少可以

使浮誇風受到遏制，成為不合法的東西。可惜後來特別是大躍進時期，這一好傳統很少見到了。

在華東局宣傳部工作時期，我也有不適應的時候。我一直在上海從事文化工作，沒有整風審幹的經驗。第一次碰到「三反、五反」運動，平時隨便說說笑笑

的同志，突然全都繃緊了臉。開會時空氣頓時緊張起來，我感到很不習慣。一次會上大家說完，輪到我去批評那位我並不認為有問題的懷疑對象，我實在說不

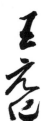

出，但又不能不說，而要說又不知說什麽，既緊張又惶恐，憋了半天，哇一聲哭了出來。一位同情我的同志批評我受到十九世紀西方資產階級文學影響太深，

劃不清人道主義思想界限，總算結束了這種窘困局面。這是四十多年前的事，後來恐怕就不可能這樣輕鬆過關了。舒同同志領導下的華東局宣傳部是頗有人

情味的。當上面提到的那個同志被隔離審查時，我還奉命去看望他，給他帶去一部翻譯作品供他閱讀。這在後來的運動中簡直是不能想象的。尤其使我難忘

的是舒同同志本人在民主生活會上的檢討。這決不是走過場，搞形式主義，而是一板一眼認認真真進行的。大小會開了多少次，連駕駛員、警衛員、保姆都來

參加了。意見提得毫無保留，他都靜靜地傾聽，沒有任何不豫之色。一位年輕的圖書室管理員提出說，舒主任借去一套《魯迅全集》快半年了，至今未還，是

否要據爲己有？話說得很尖銳，他仍靜靜地聽着。過了幾天，他就把《魯迅全集》還了。當時黨內這種民主空氣，很使人嚮往。

舒同同志並不是一個軟綿綿的人。據說他在黨內曾有一個毛驢子作風的綽號。他的生平行事也足以說明這一點。我聽人說，一九四七年，他任新四軍兼

山東軍區政治部主任時，曾深入虎穴，與敵軍軍長談判，促成了這支裝備精良的軍隊起義，從而對扭轉敵強我弱的山東戰局起了一定的影響。更值得一提的

是他在「文革」中，已身陷圖圄，但不畏強暴，於一九七一年除夕，撰寫《賀詞》，犯顏直斥專案組，顯示了凜然不屈的氣節。這篇值得保留下來的文獻，不久前由

《文匯讀書周報》（第五一〇號）披露了。我讀後多少有些驚訝，難道這種像烈火般灼人的激憤文字，竟出自被人認爲一向溫文和平的舒同同志筆下麽？我幾

乎不敢相信。但這確是他寫的。作爲一個革命者，他具有一種寧折不撓的剛毅，儘管平時含而不露，但畢竟是他性格中的一個方面。

我認識舒同同志較晚，但在我調到華東局宣傳部之前，有一件事使他注意到我。那時上海剛解放，我被姜椿芳同志找去編《時代》雜誌。但我的組織關係

被一位曾領導我多年的老同志扣住不轉過來。後來姚溱同志告訴我，舒同同志由於看到了我在報上發表的一篇談存在主義的文章，問及我的情況而表示關

心，纔由上海市委組織部出面解決了我的組織關係問題。他當時很忙，這件事他本可不管，但他還是關心到這個和他素不相識的普通黨員。這是使我頗爲感

動的。

今年是舒同同志八十晉九的華誕。爲了慶賀他的書法集的出版，也爲了向他祝壽，謹以上面這些絮語作爲獻禮。

一九九四年十二月八日於上海

# 圖版目録

圖版

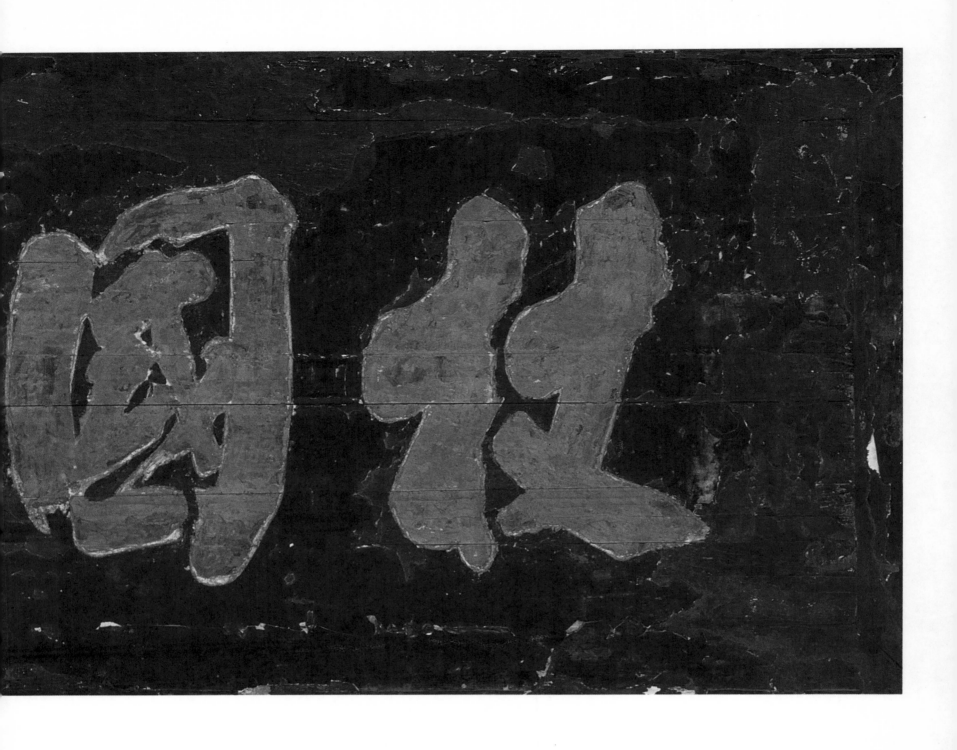

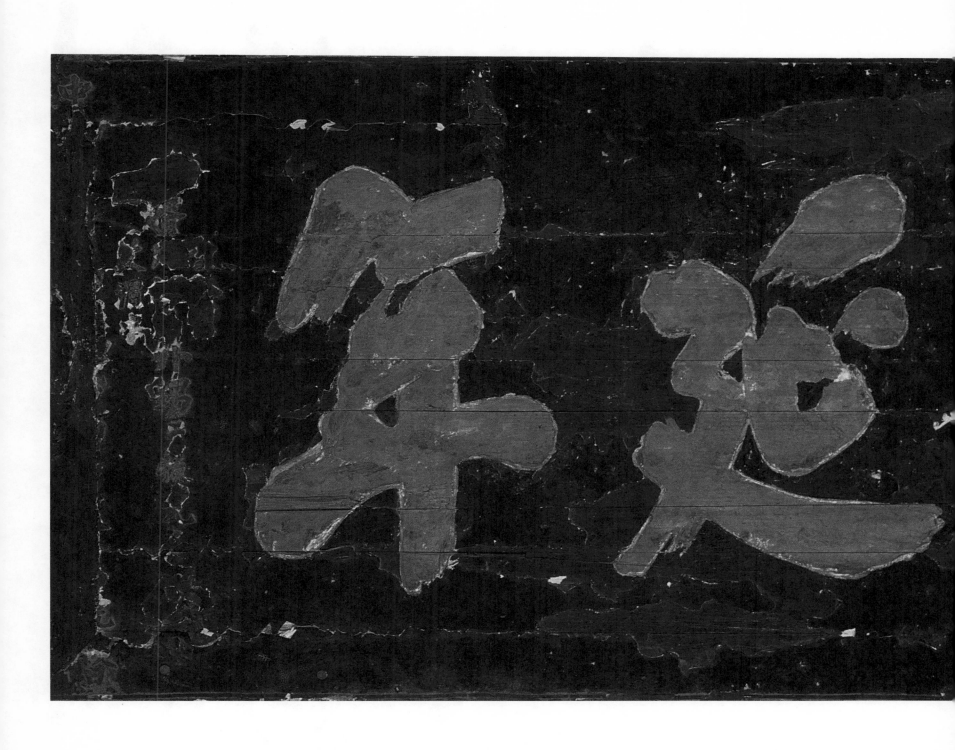

一
匾額
縱六九厘米
橫一九五厘米

倒挽远程天上倒

赖波涛轿向妍伸生静

为油漆轻挞动似

龙节之郇

腾霄仁元指心

草行门侍書

二　自書詩

縱一五七厘米

横八○厘米

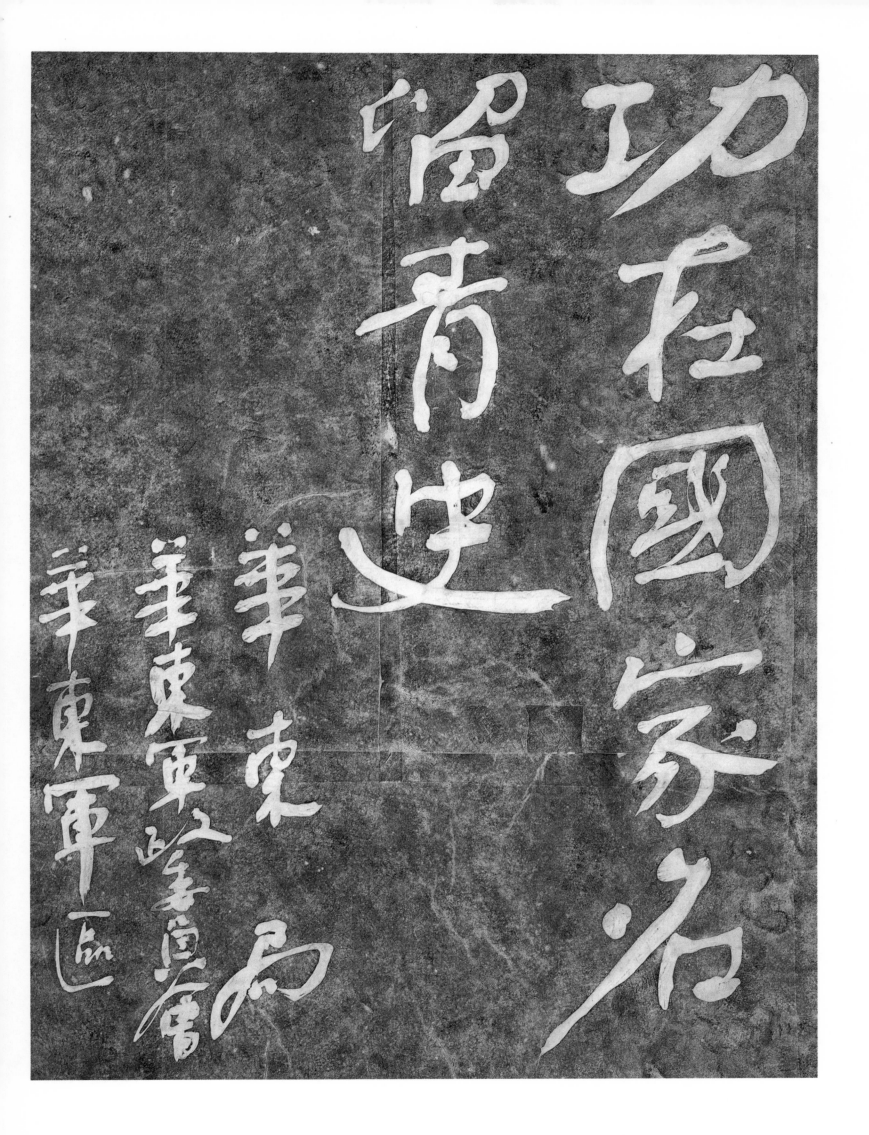

功在國家名
留青史

華東區

華東軍政委員會

華東軍區

三 題紀念碑詞

縱一七一厘米

橫八〇厘米

雄冠五嶽天下名

絕頂攀登覺景新

雲在鵠初出虎東

海晚電弯明明暗

城汐河邊城鏡出

蒂玉嶺城鏡出

天門秋高氣爽人

意名他自傳殘再業

臨同

一九三六年十月行

苗行同

五　唐·李白詩

縱一五二厘米

橫五三厘米

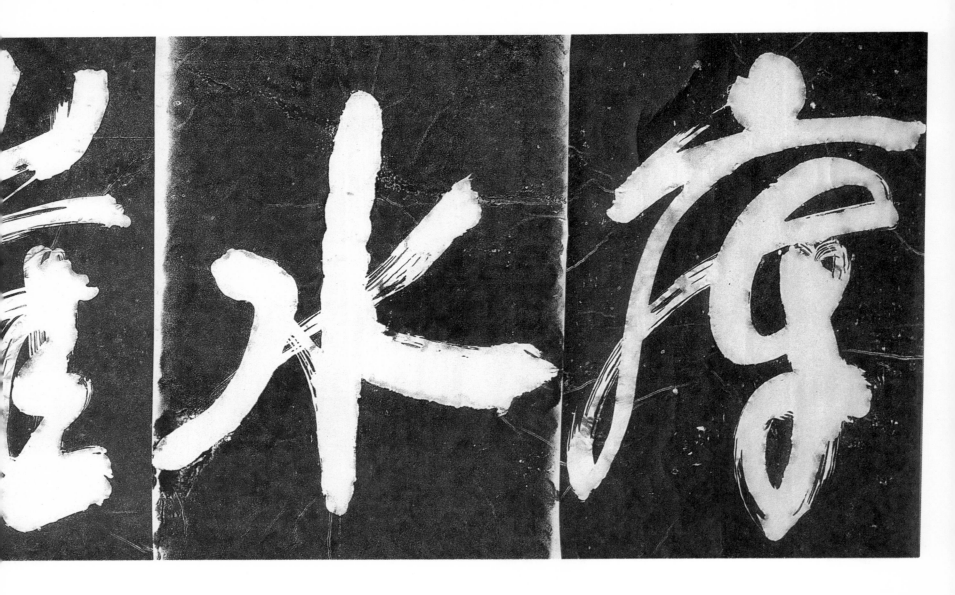

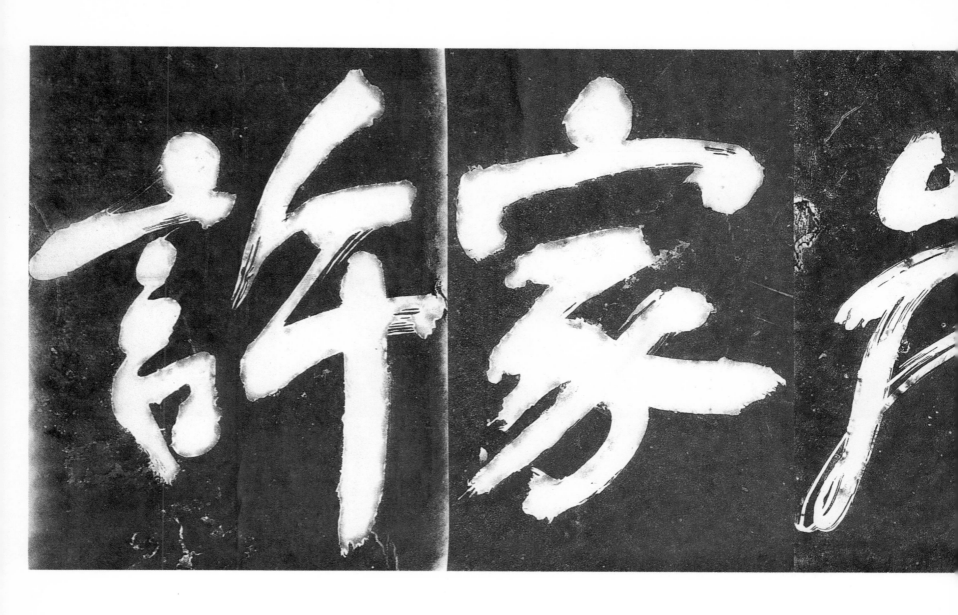

六　題水庫名

縱一一四厘米

横三八三厘米

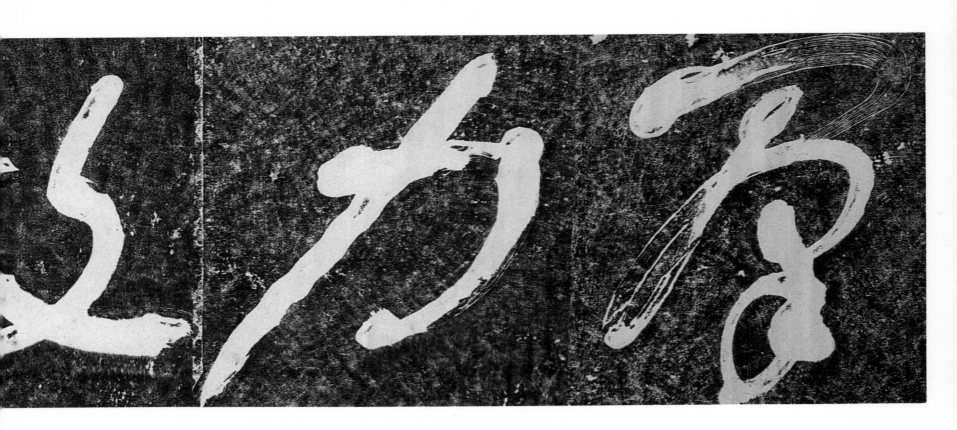

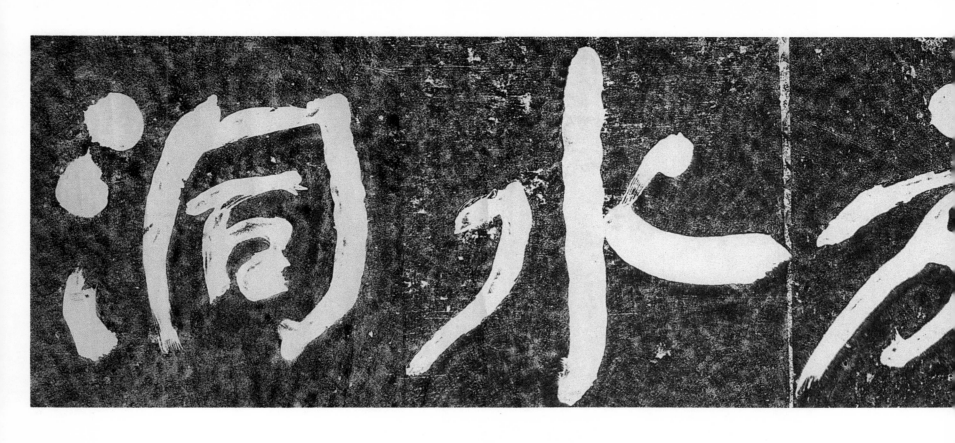

七 題放水洞名
縦六七厘米
横三六〇厘米

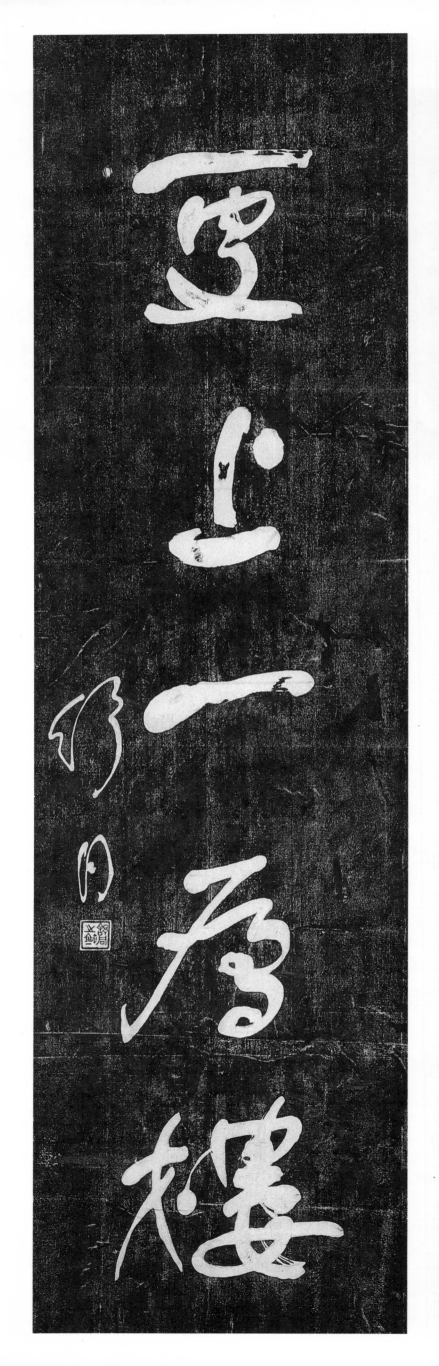
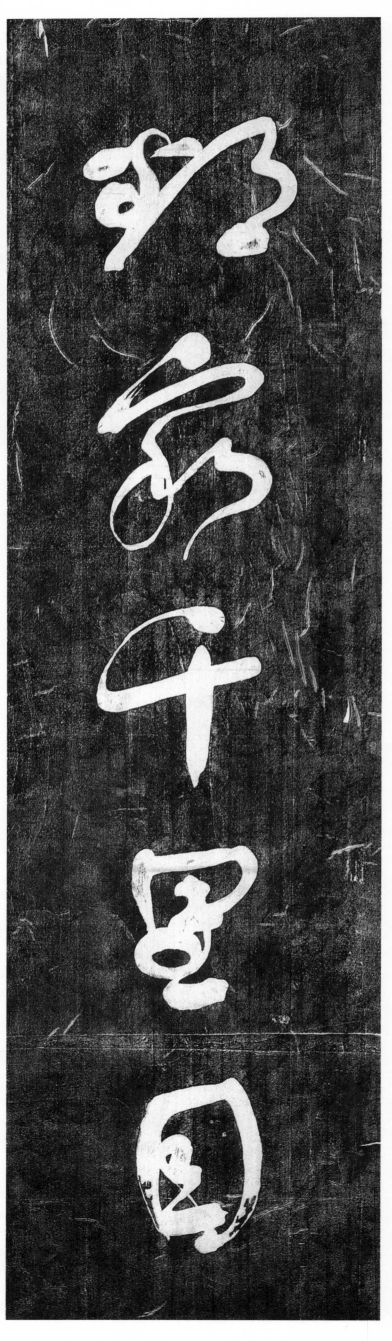

天高雲淡，望斷南飛雁。不到長城非好漢，屈指行程二萬。六盤山上高峰，紅旗漫卷西風。今日長纓在手，何時縛住蒼龍。

毛澤東詞 潤之

九　毛澤東詞
縱一二八厘米
橫六六厘米

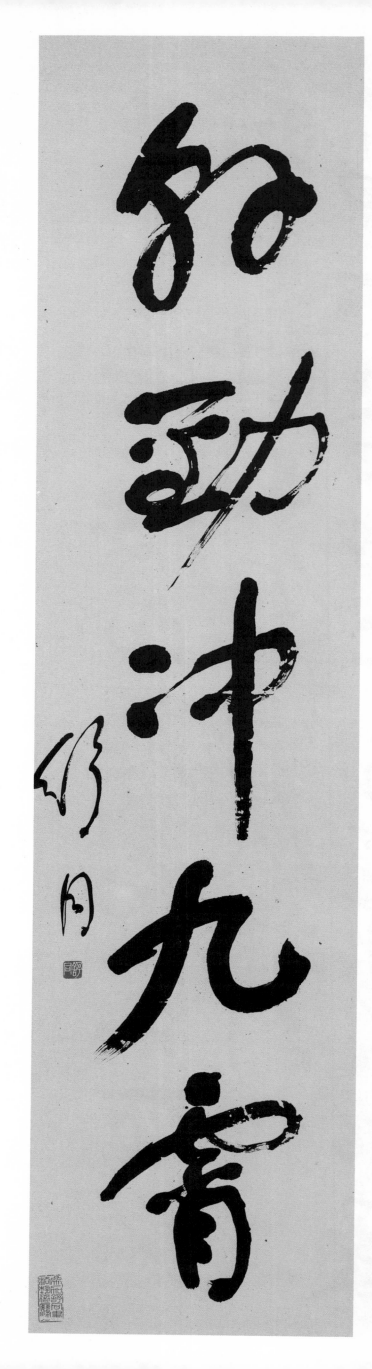
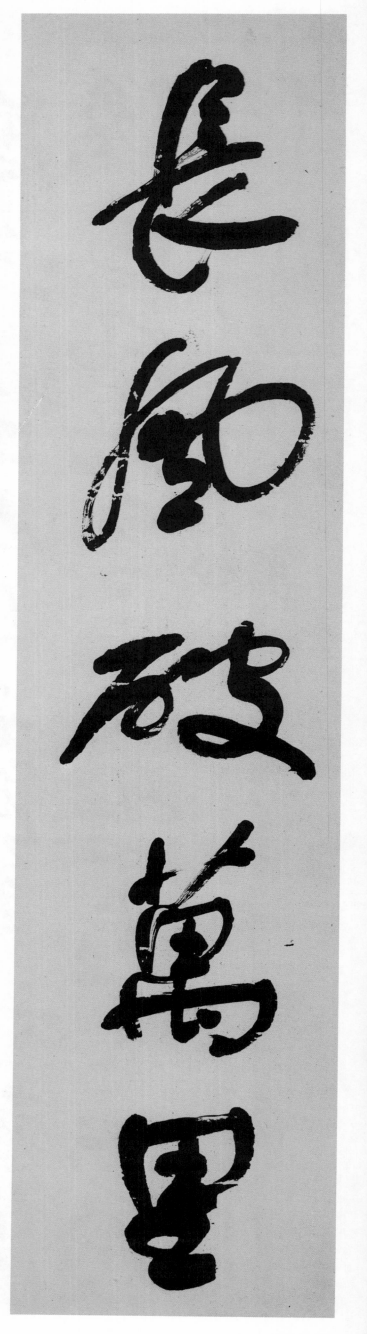

長風破萬里

知動沖九霄

一〇　五言聯
縱一三七厘米
橫三三厘米

漫了皆白霧裡看軍海

翠柏頭上飛風飄老鸞

色共閒去行嶺江風十

雲生處命乍噉

三鹿下

二一 毛澤東詞
縱一四九厘米
橫八一厘米

上海動力機械專科學校

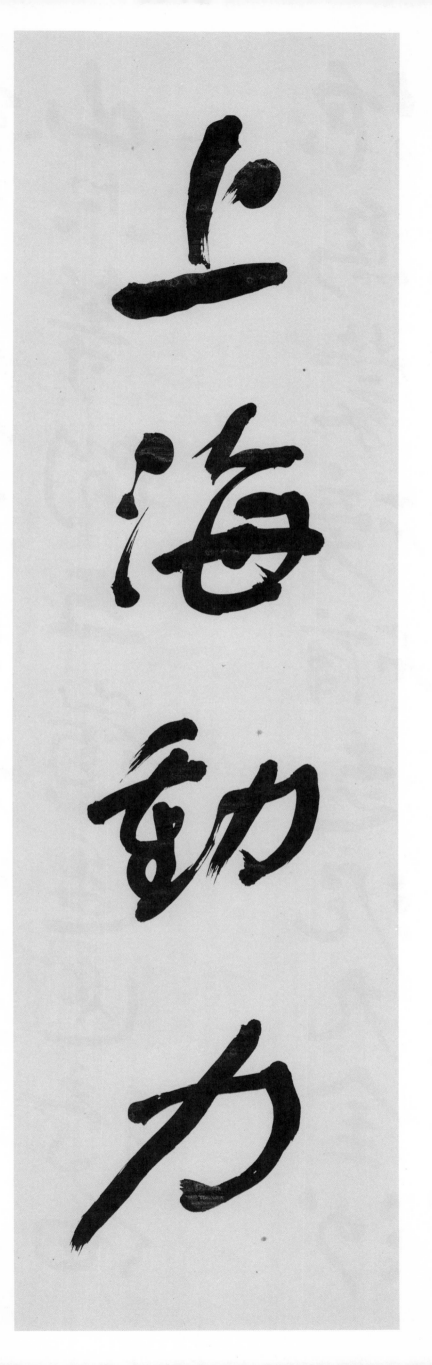

上海動力

一二　題校名

縱三一二厘米

橫三九厘米

红军不怕远征难，万水千山只等闲。五岭逶迤腾细浪，乌蒙磅礴走泥丸。金沙水拍云崖暖，大渡桥横铁

更喜岷山千里雪

三軍過後盡開顏

毛主席長征詩以應

菅易文同志

江軍不怕

山等間

山只

泥丸金液

濟橋橋鐵

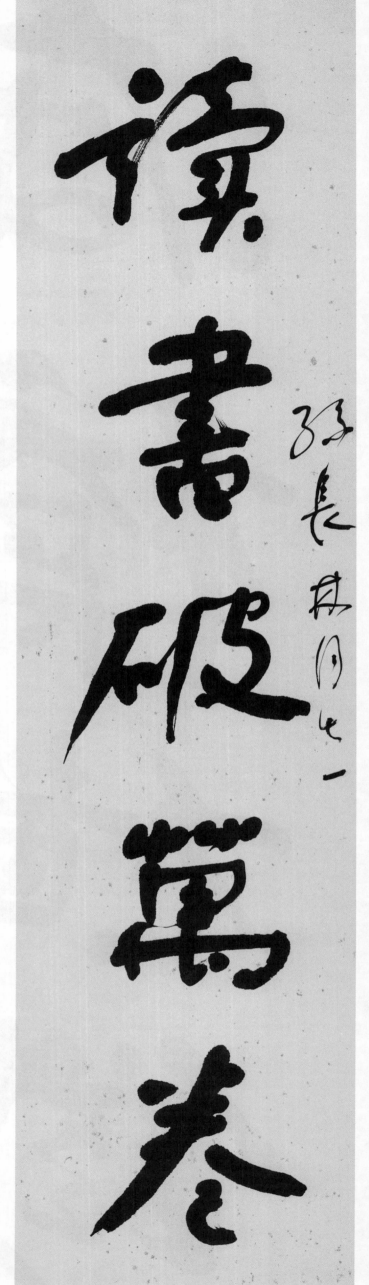

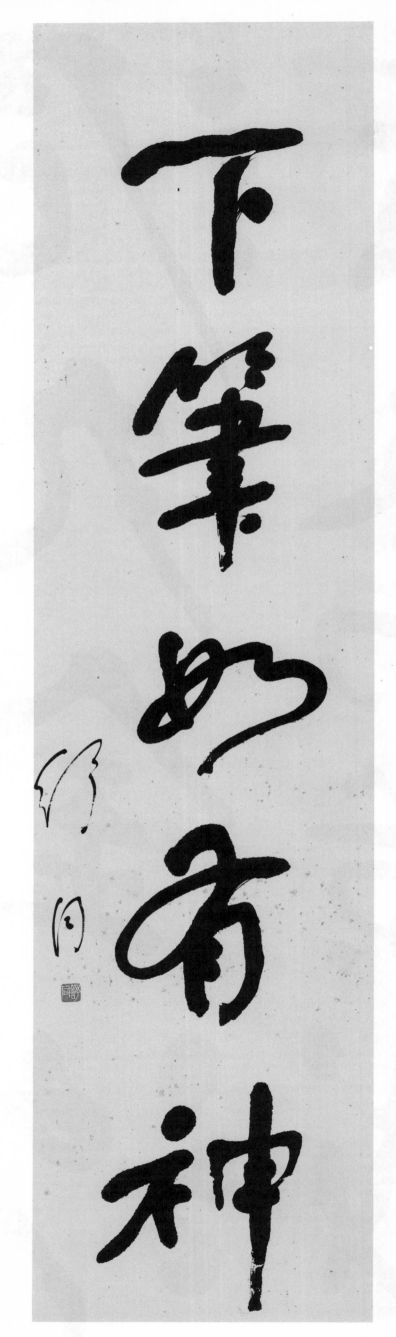

讀書破萬卷

下筆如有神

孫長其同志一

一四　五言聯

縱一三五厘米

橫三五厘米

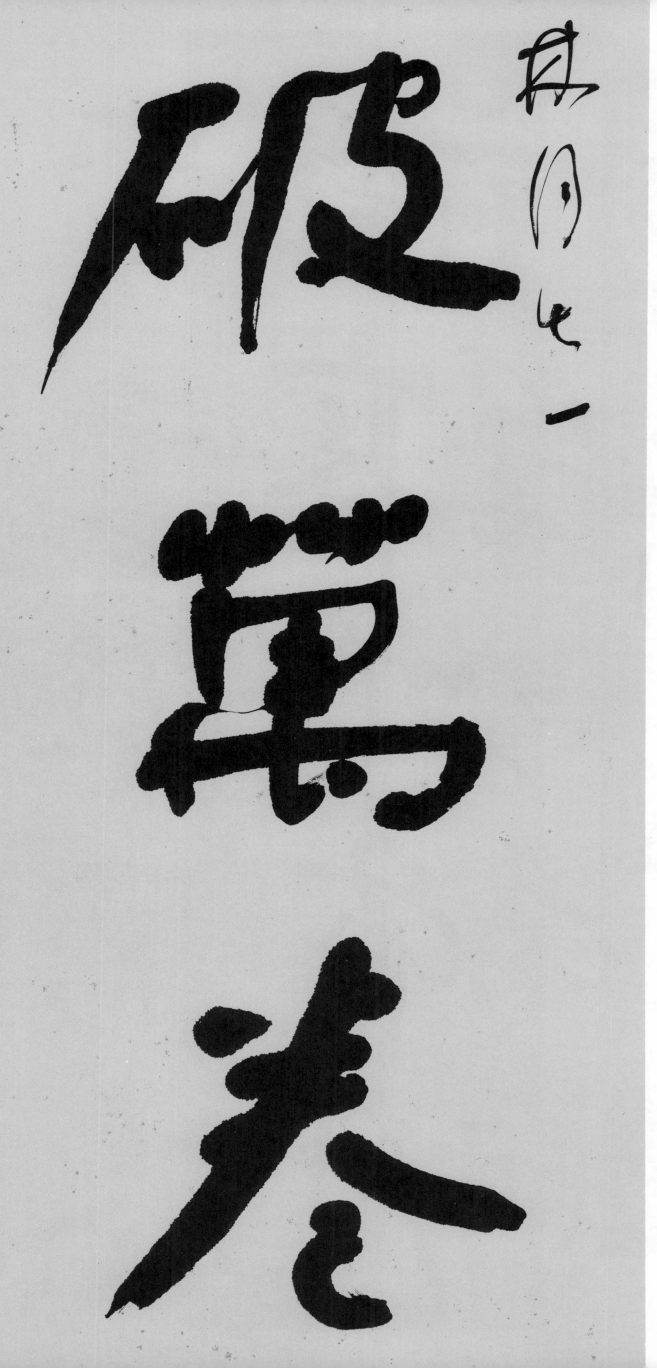

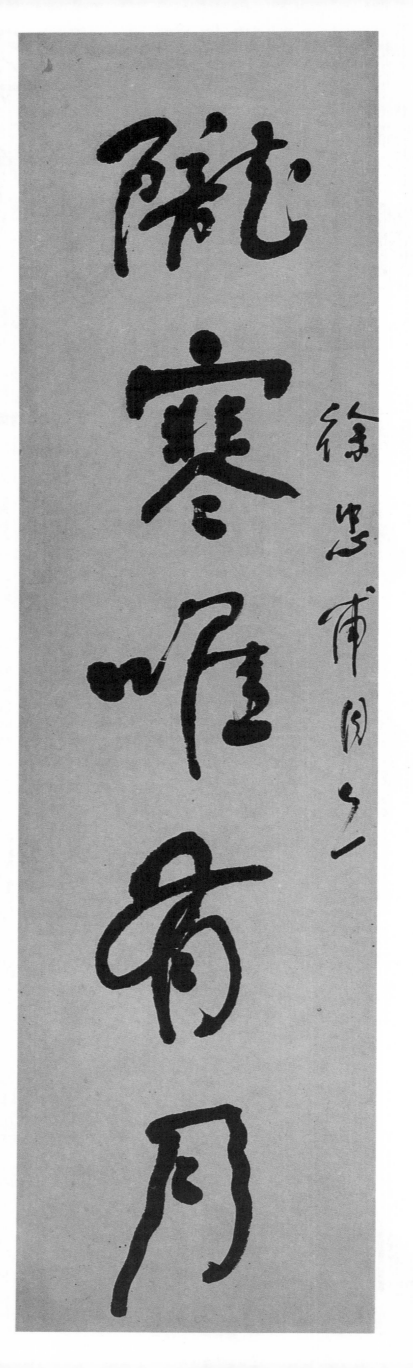

隴寒唯有月

徐渭書舊句之一

一五　五言聯
縱一二四厘米
橫三四厘米

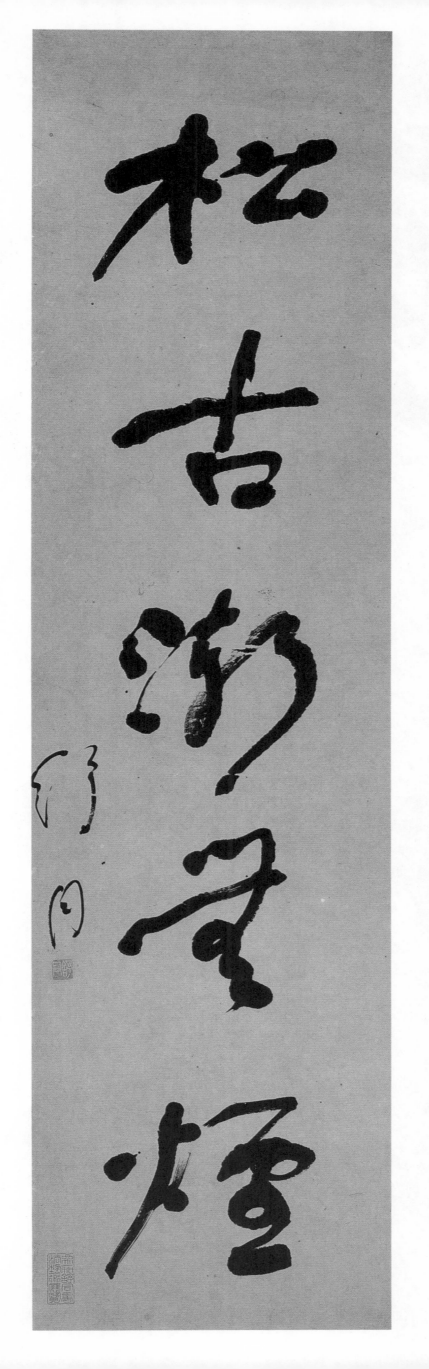

松古衛隨煙

一六　唐・杜甫詩
縦八八厘米
横四六厘米

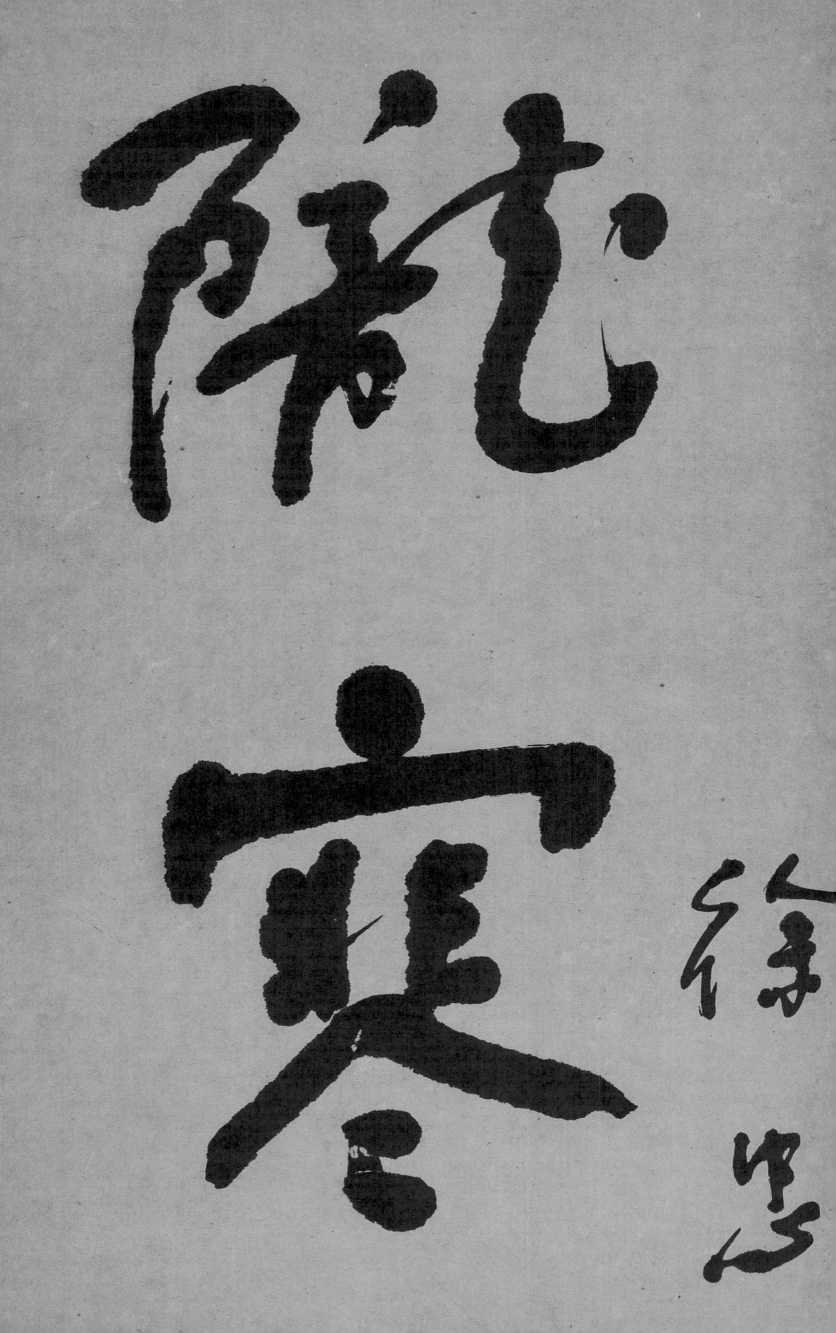

院寒

篠生

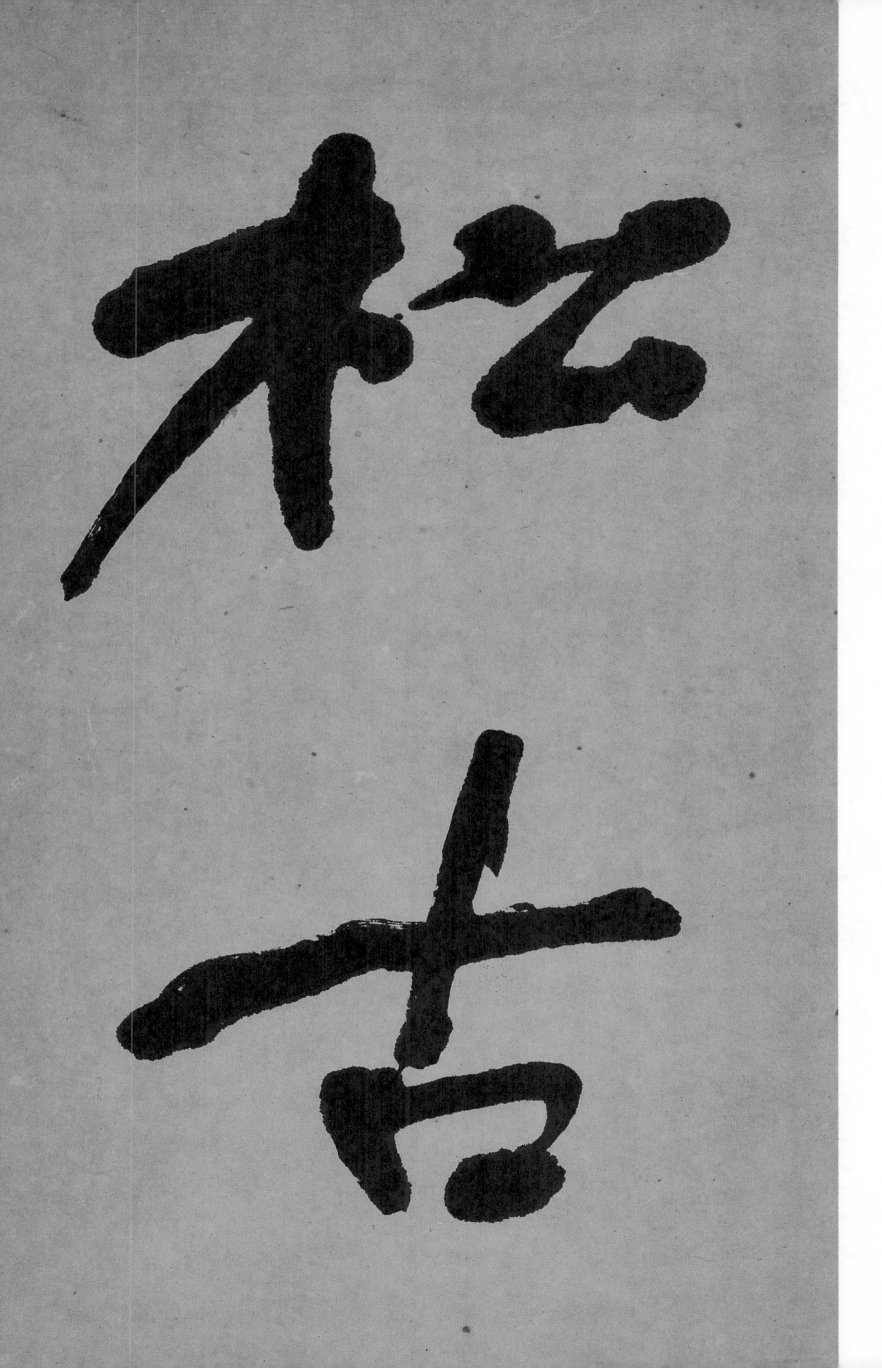

北国风光，千里冰封，万里雪飘。望长城内外，惟余莽莽，大河上下，顿失滔滔。山舞银蛇，原驰蜡象，欲与天公试比高。须晴日，看红装素裹，分外妖娆。江山如此多娇

引無數英雄競折腰　惜秦皇漢武　略輸文采　唐宗宋祖　稍遜風騷　一代

天驕　成吉思汗　只識彎弓射大雕　俱往矣　數風流人物　還看今朝

書應李惠民同志二○○○月

一七　毛澤東詞
縱一三六厘米
橫三二厘米

天高云淡，望断南飞雁。不到长城非好汉，屈指行程二万。六盘山上高峰，红旗漫卷西风。今日长缨在手，何时缚住苍龙。

书应宗明增同志

一八　毛澤東詞
縱一三六厘米
橫六五厘米

風生白下千林暗
霧塞蒼天百卉殫
願乞畫家新意匠
只研朱墨作春山

書應于俊年同志

一九 魯迅詩
縱一〇〇厘米
橫五〇厘米

波

勢

魚

動

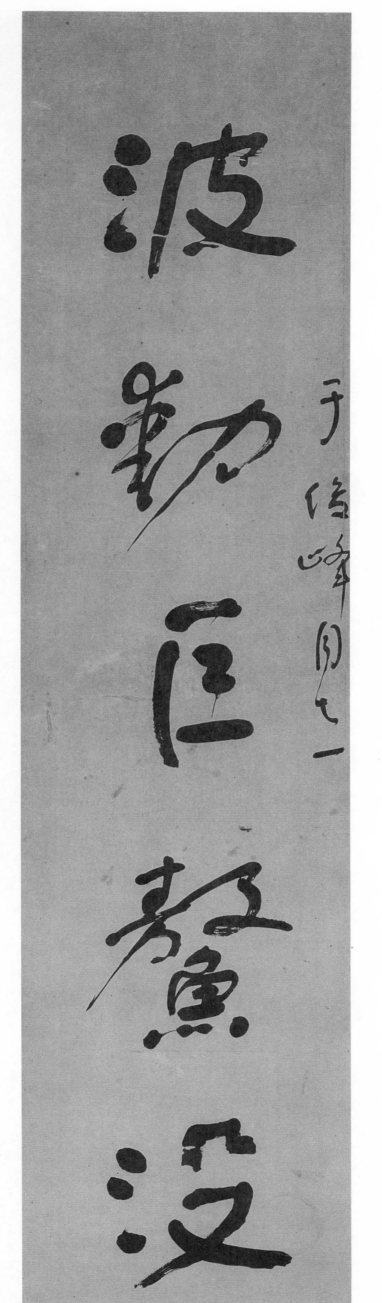
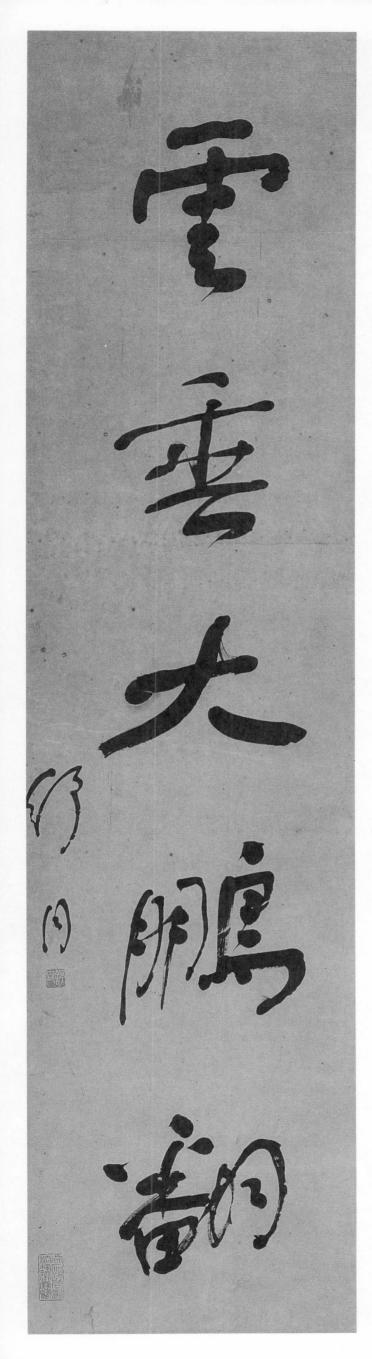

波动巨鳌鱼

云卷大鹏翮

于倬峰同志一

二〇　五言联
縦一三三厘米
横三二厘米

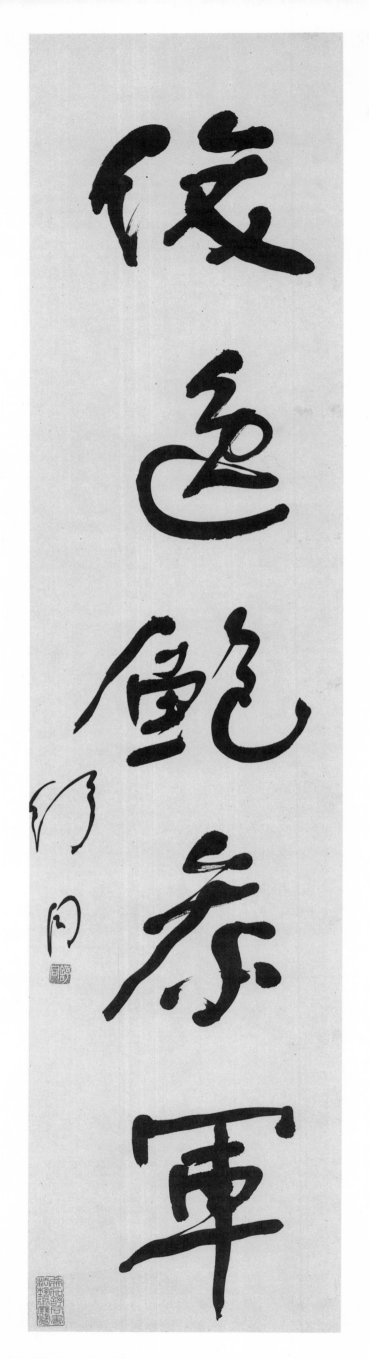

清衿庭閣府

後色鮑參軍

屈平詞賦懸日月　楚
王臺榭空山丘　興
酣落筆搖五嶽　詩
成笑傲淩滄洲

二二
唐·李白詩
縱九八厘米
橫四六厘米

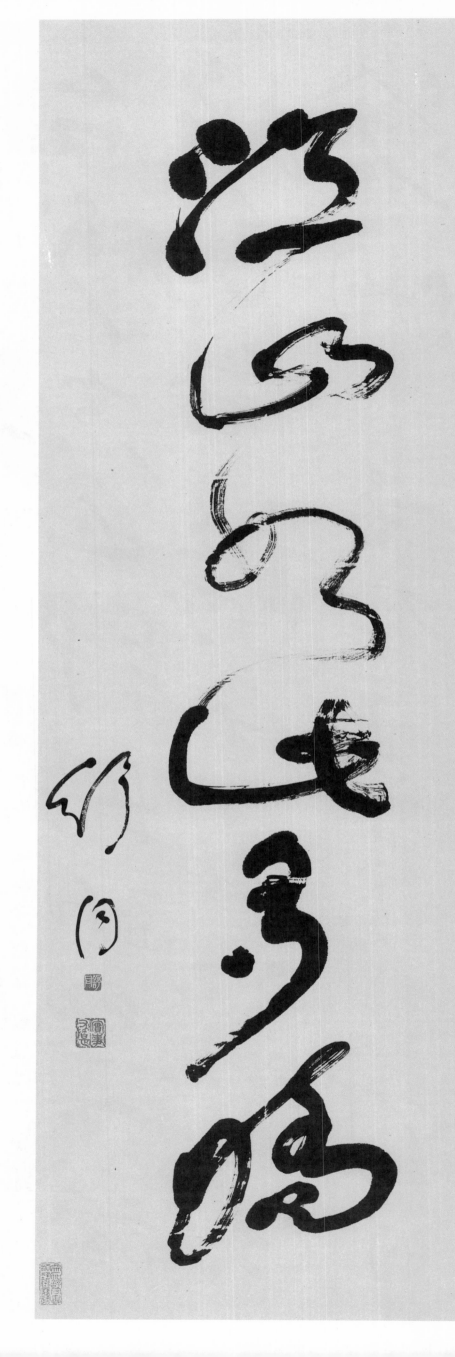

二三二　毛澤東詞句

縱一五二厘米

橫五二厘米

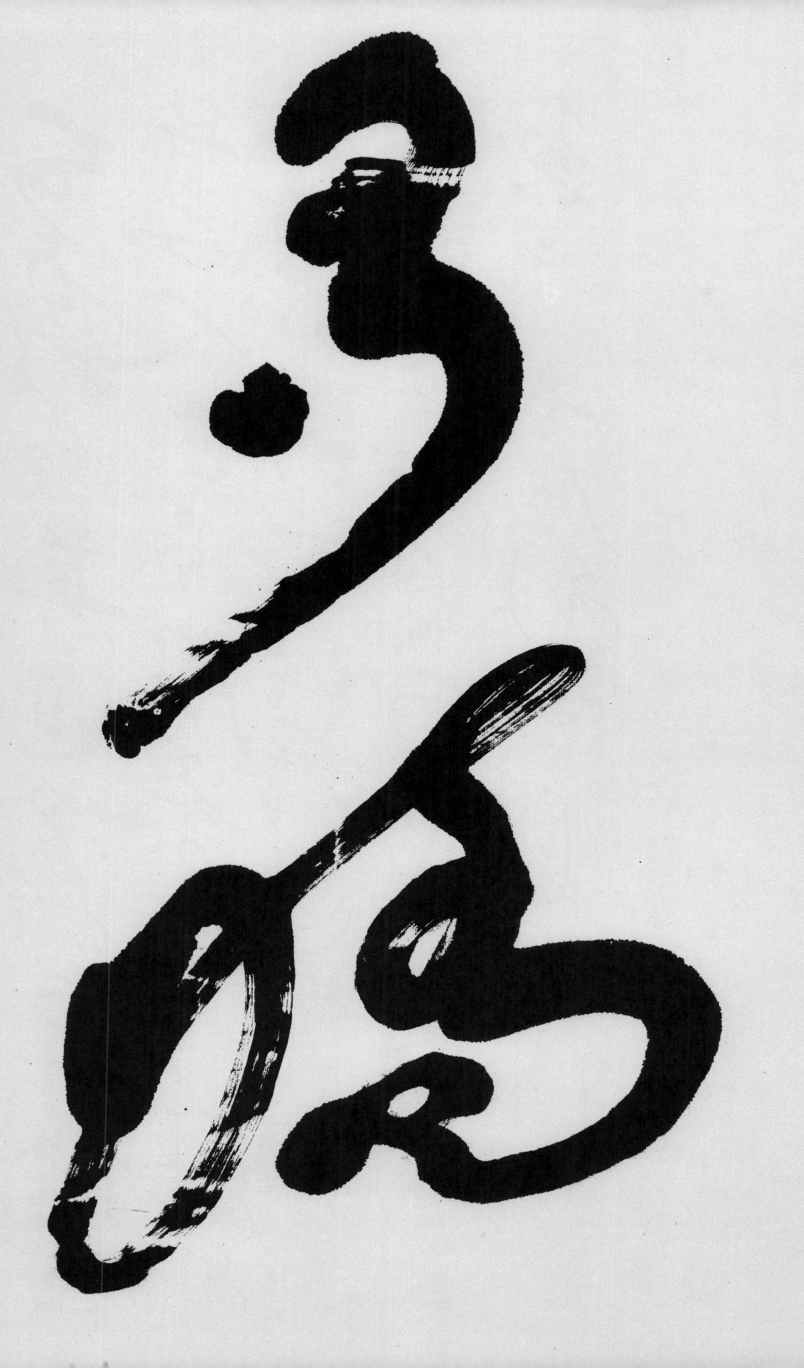

二四　毛澤東詞

縱一一二厘米

橫五二厘米

漢真草書戈<br>
虞靈鳥<br>
丞人<br>
生于馬畫<br>
指曰<br>

長

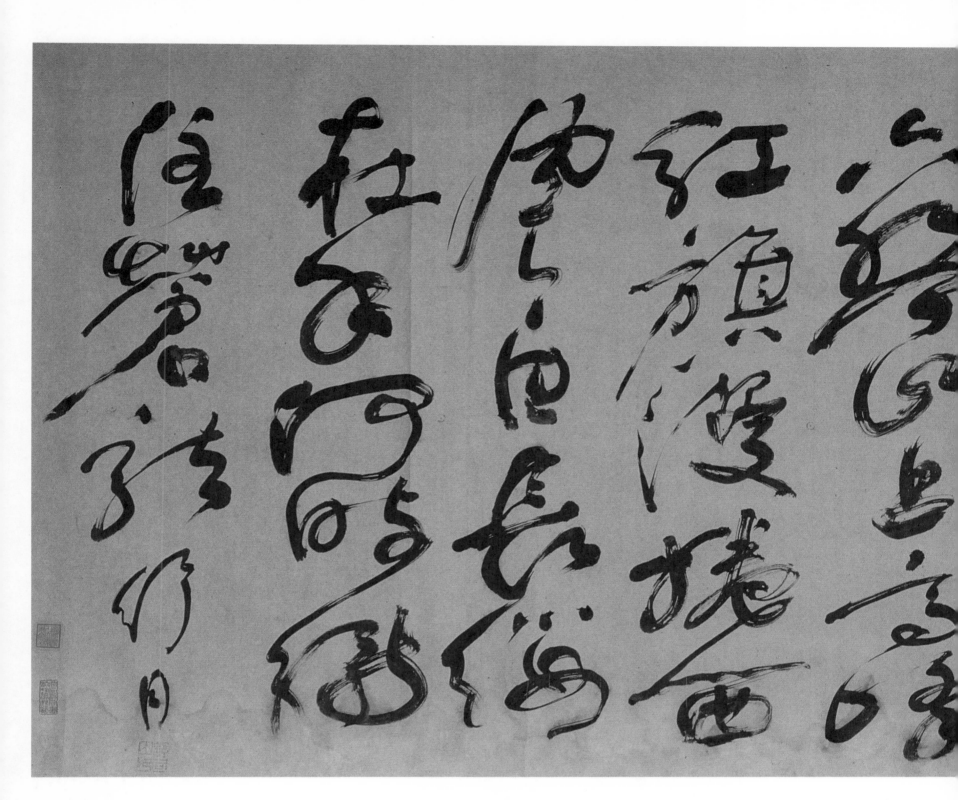

二五　毛澤東詞
縱一〇六厘米
橫二七二厘米

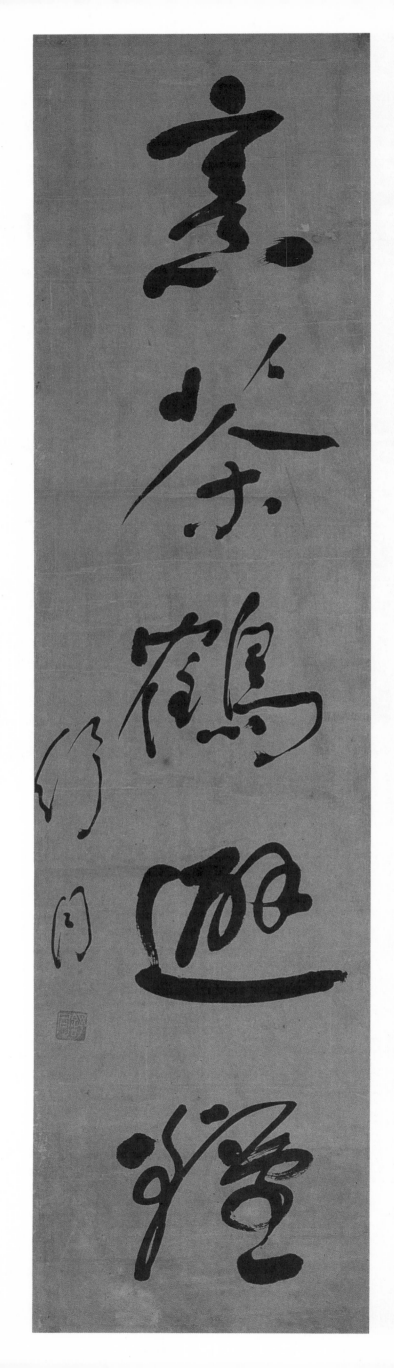
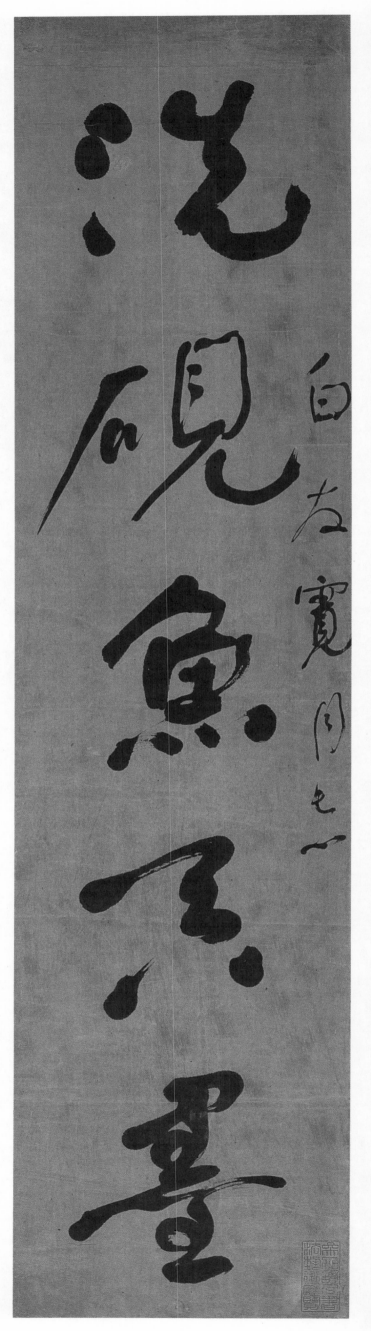

洗硯魚吞墨

烹茶鶴避煙

二六　五言聯
縱八六厘米
橫二二厘米

二七　唐·李白詩

縱八六厘米

橫四四厘米

寬則得衆

魚不可脫

於�

深

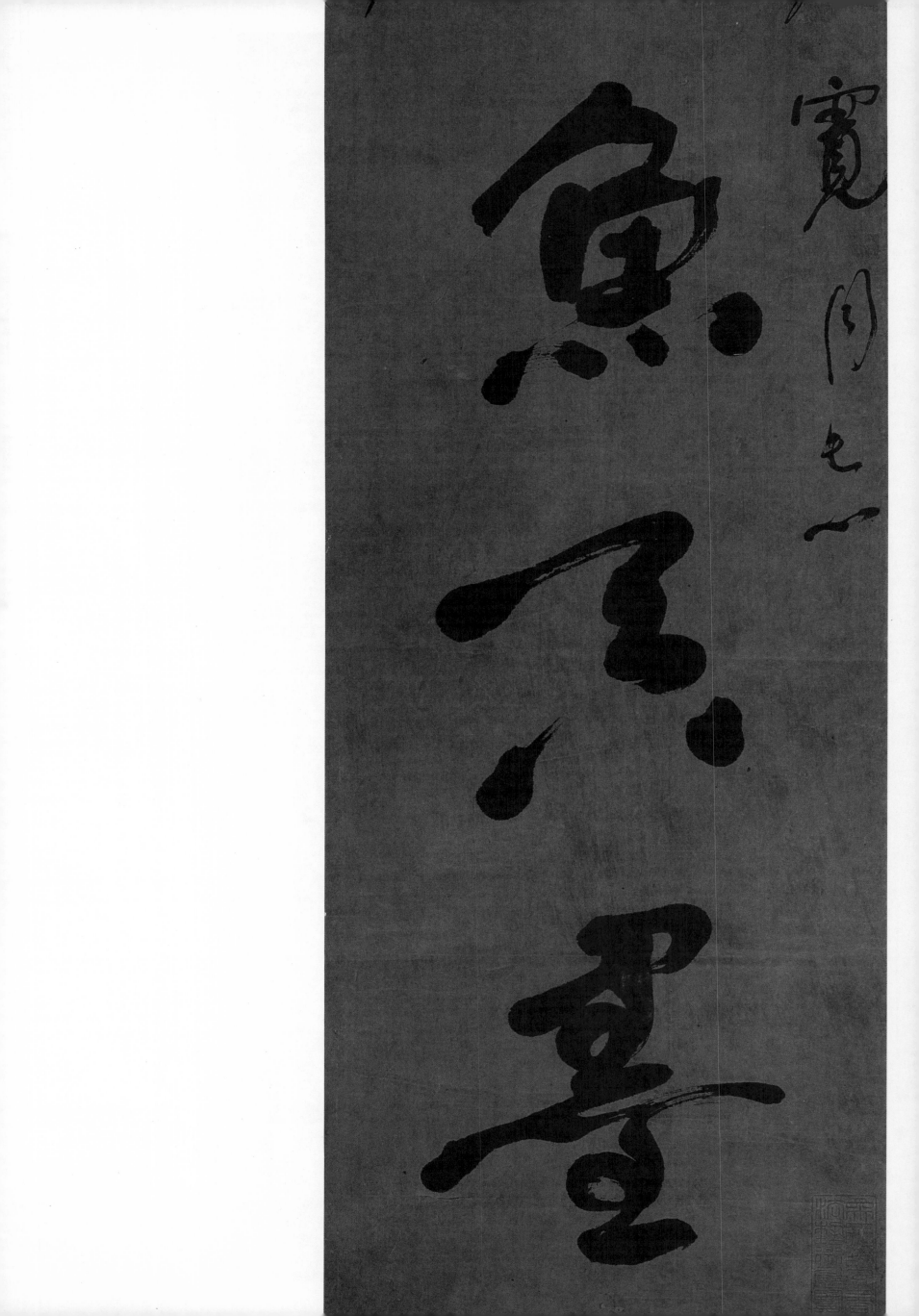

庐山东南五老峰，青天削出金芙蓉。九江秀色可揽结，吾将此地巢云松。

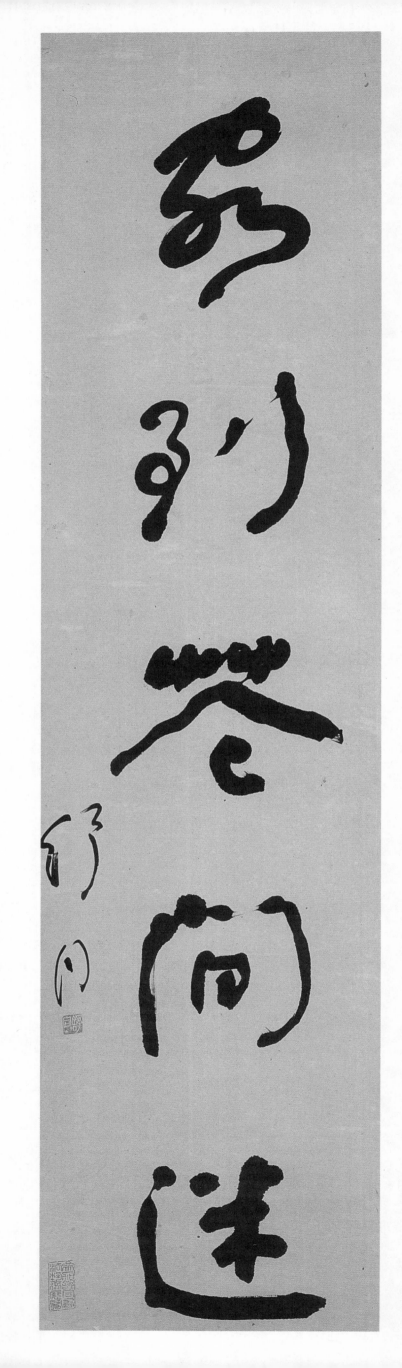
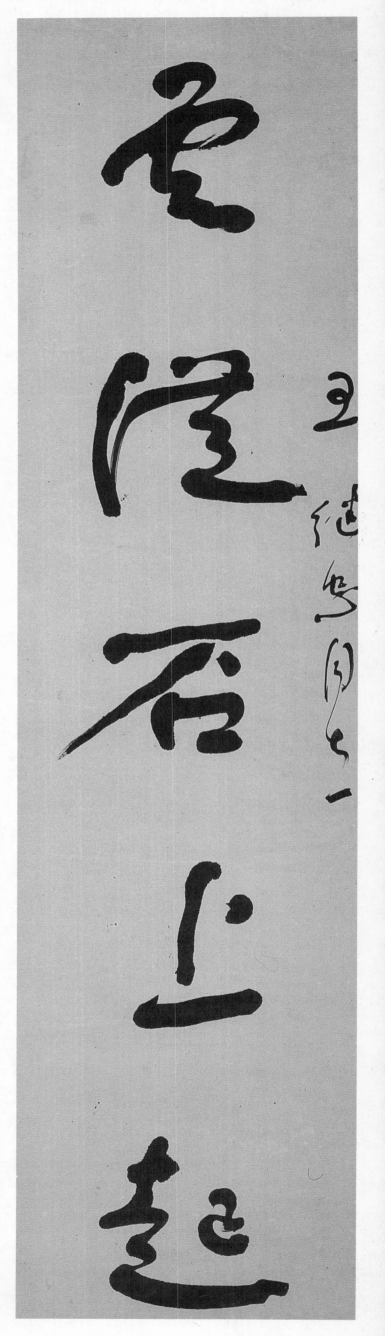

王雄逸先生

起陸龍君上起

雲多別峯間迷

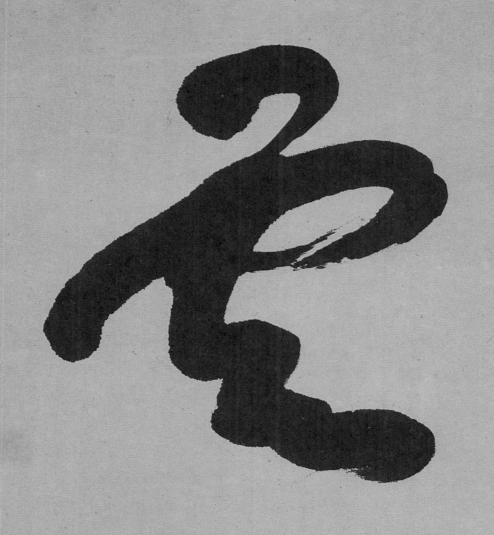

空寂

王維

茫茫九派流中国沈
沈一线穿南北烟雨莽苍
苍龟蛇锁大江黄鹤
知何去剩有游人
把酒酹滔滔心潮逐浪高

壬寅夏书右毛泽东词

二九　毛澤東詞
縱一三〇厘米
橫六二厘米

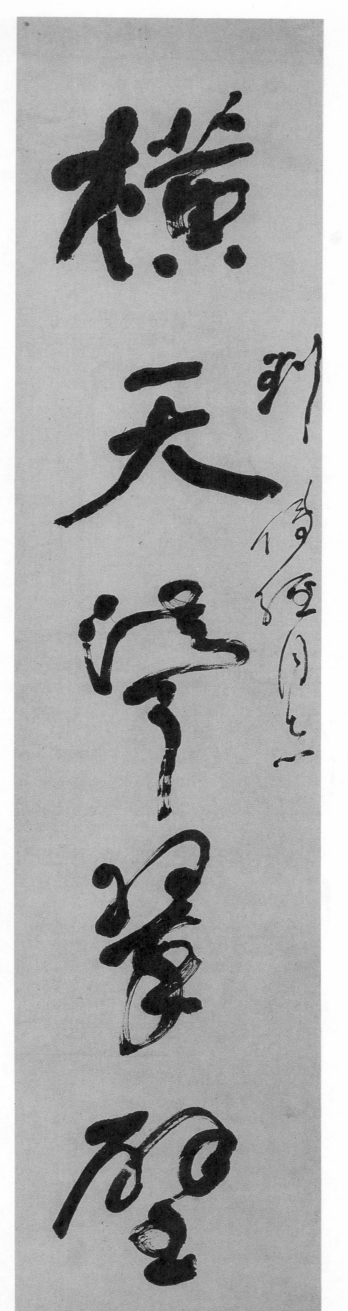

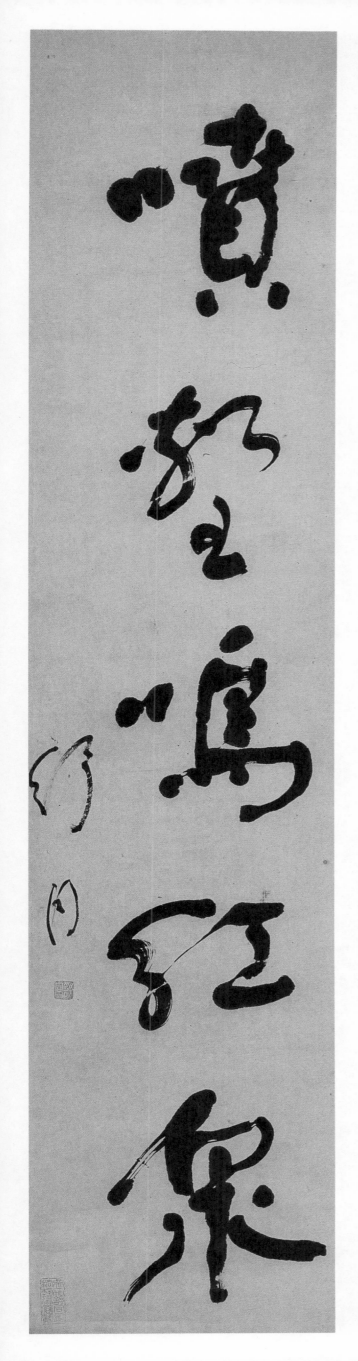

三〇 五言聯

縱 一三五厘米

橫 三二厘米

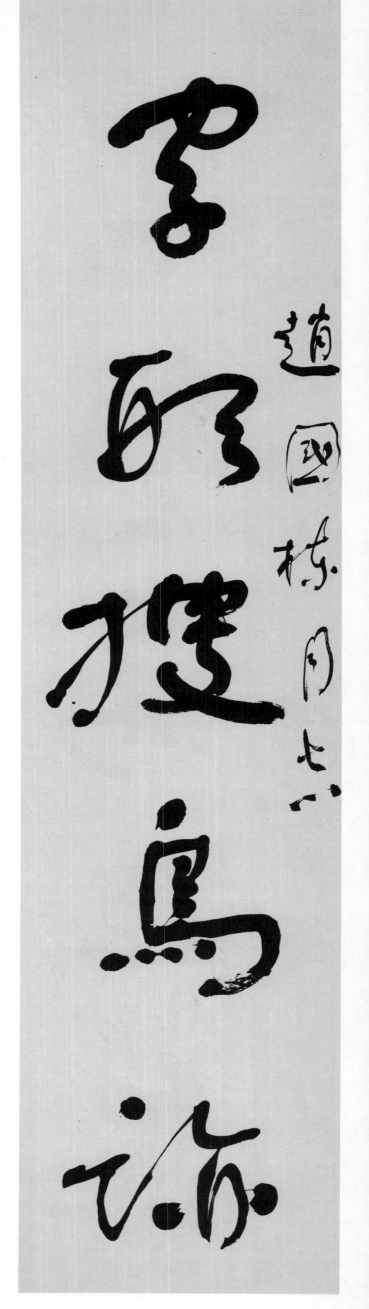
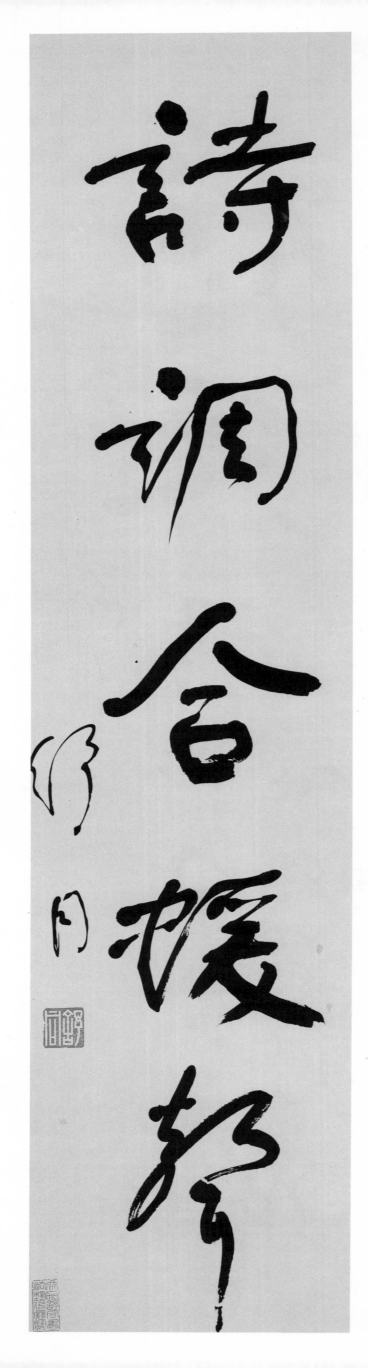

雲影掃鳥跡

詩調含暖聲

三一　五言聯
縱一二六厘米
橫三一厘米

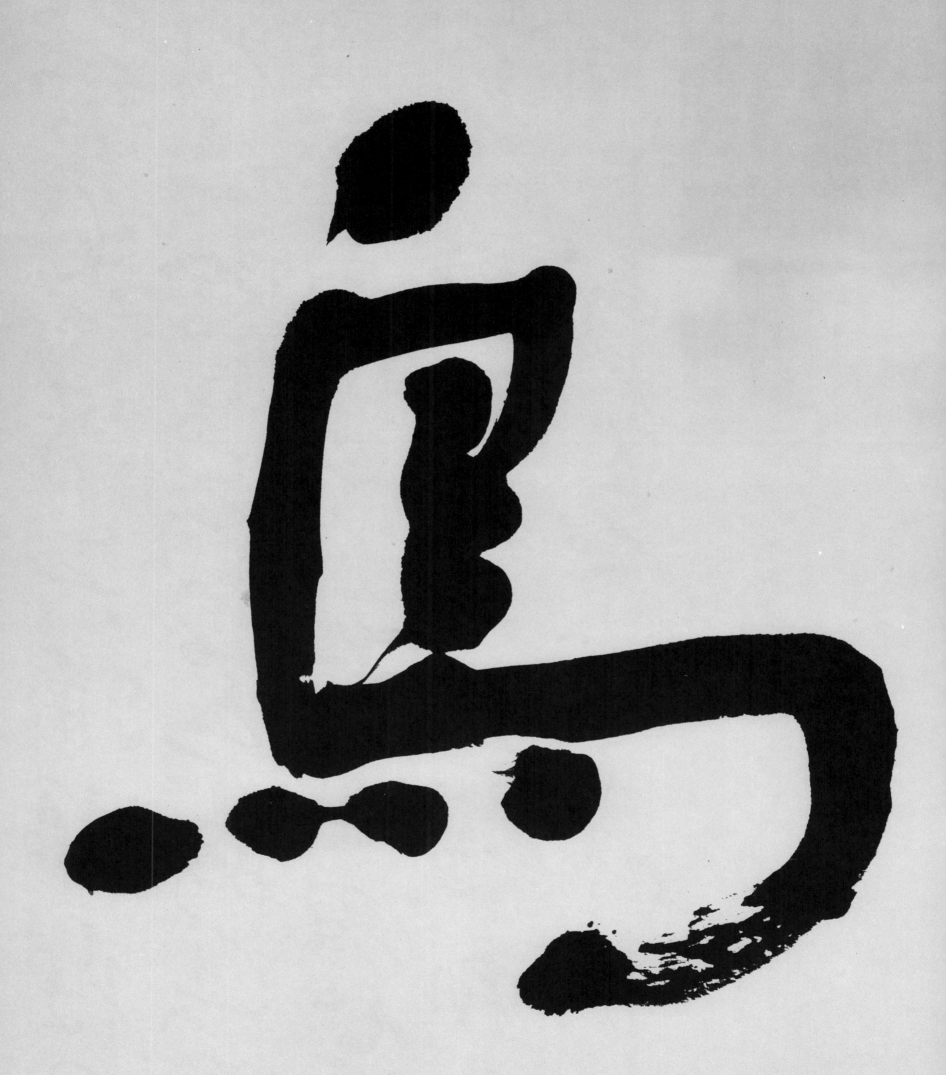

三二　唐・李白詩
縱一二七厘米
橫六三厘米

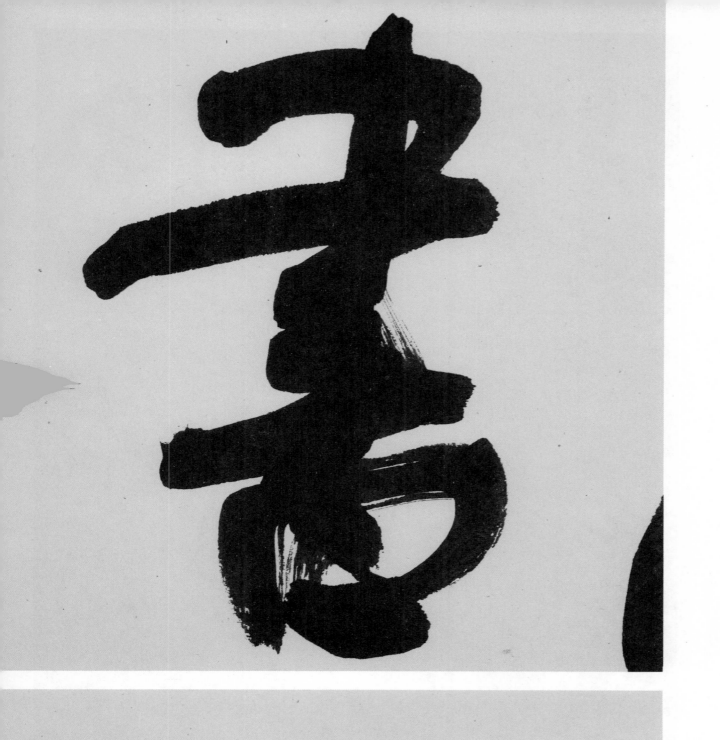

山下旌旗在望，山头鼓角相闻。敌军围困万千重，我自岿然不动。早已森严壁垒，更加众志成城。黄洋界上炮声隆，报道敌军宵遁。

羣卹踽踐

一九八二年夏李叔同書

大雨落幽燕
白浪滔天
秦皇島外打魚船一

片汪洋都不見
知向誰邊
往事越千年
魏武揮鞭

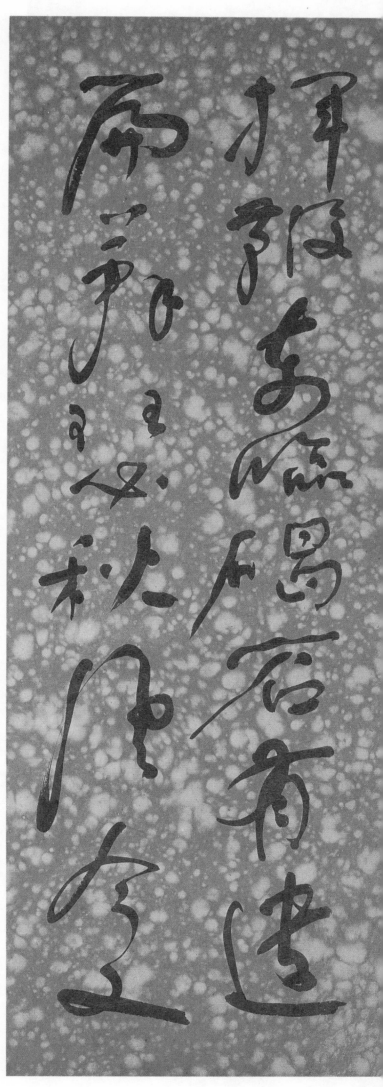

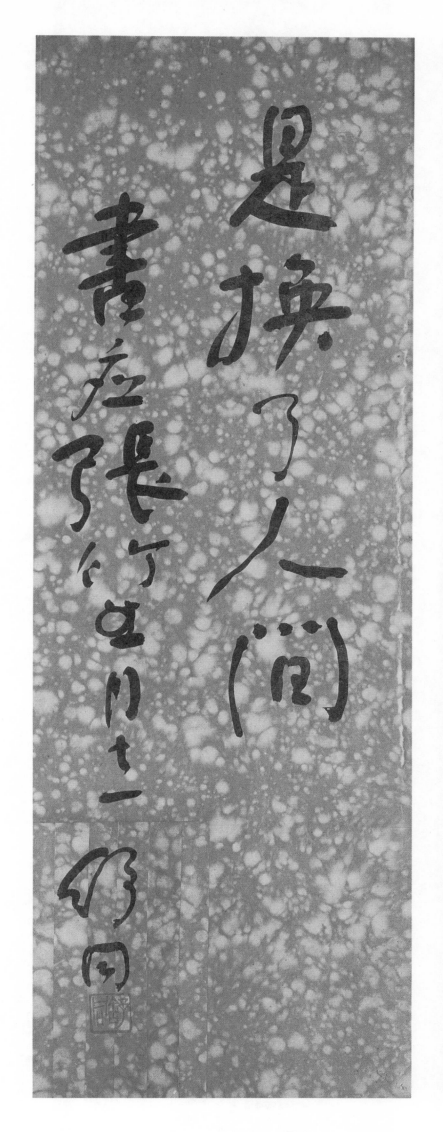

三五　毛澤東詞

縱六五厘米

橫二三厘米

独立寒秋湘江北去橘子洲头看万山红遍层林尽染漫江碧透百舸争流鹰击长空鱼翔浅底万类霜天竞自由怅寥廓问苍茫大地谁主沉浮

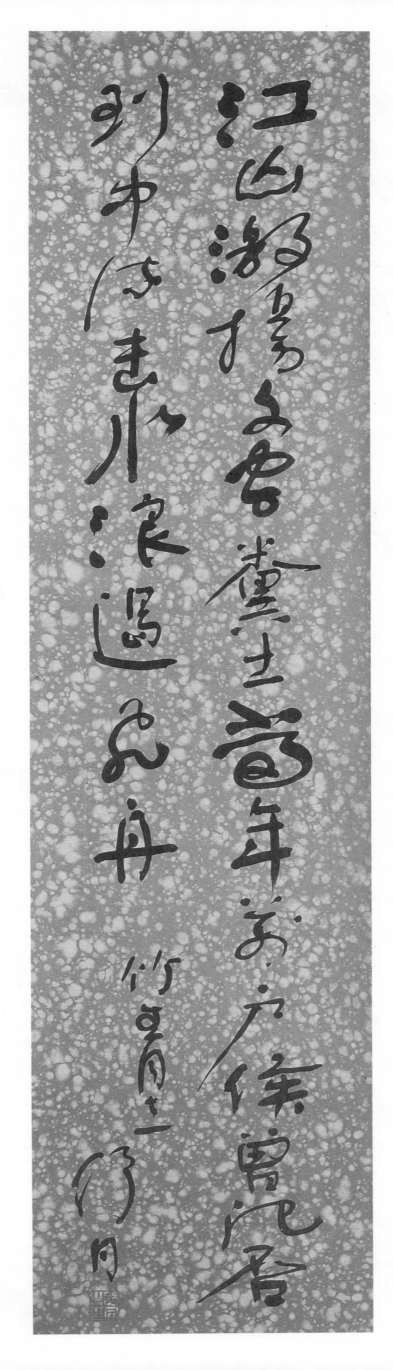

三六　毛澤東詞
縱一二八厘米
橫三三厘米

三七　毛澤東詞

縱一三六厘米

橫六九厘米

春风杨柳万千条

毛泽东词句

梅一同志同之属

三八　毛澤東詞句
縱九四厘米
橫五三厘米

三九　毛澤東詞
縱一三七厘米
橫六六厘米

漫天皆白，雪裡行軍情更迫。頭上高山，風捲紅旗過大關。

此行何去？贛江風雪迷漫處。命令昨頒，十萬工農下吉安。

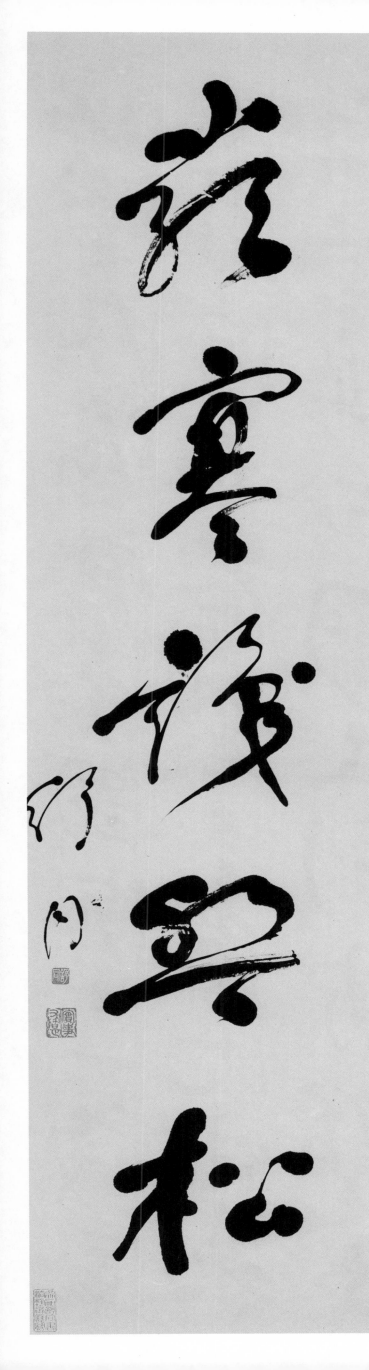

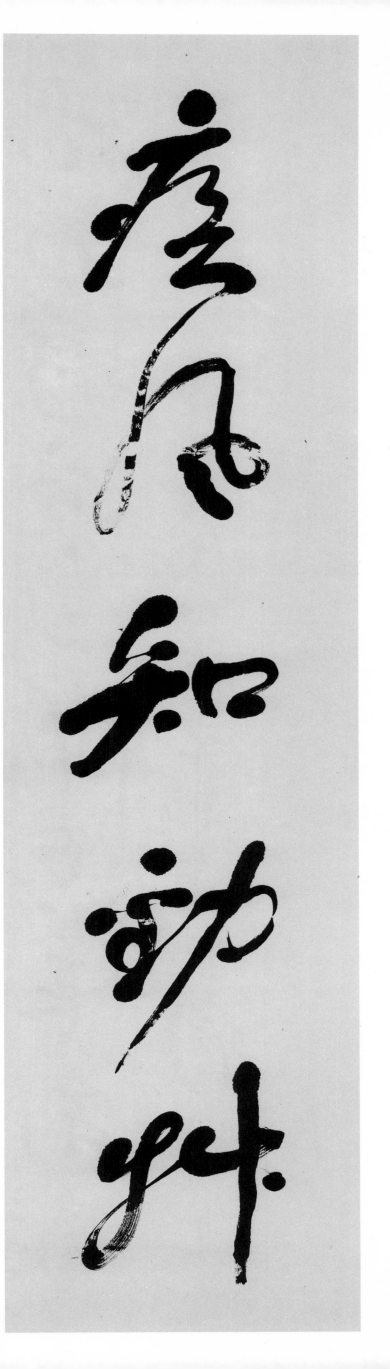

四〇　五言聯

縱一五二厘米

橫四〇厘米

茫茫九派流中國沉沉一線穿
南北煙雨莽蒼蒼龜蛇鎖大
江黃鶴知何去剩有遊人
把酒酹滔滔心潮逐浪高

書應周華章帝囑

四一　毛澤東詞

縱一三三厘米

橫六四厘米

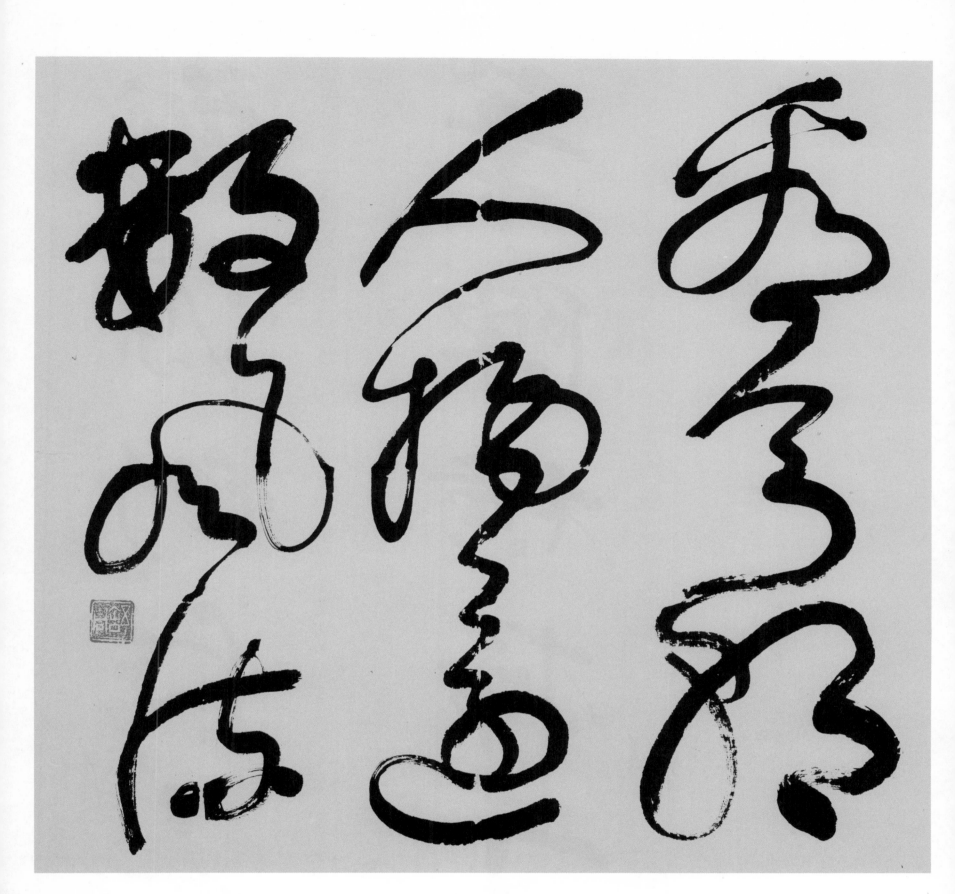

四二　毛澤東詞句
縱五〇厘米
横五二厘米

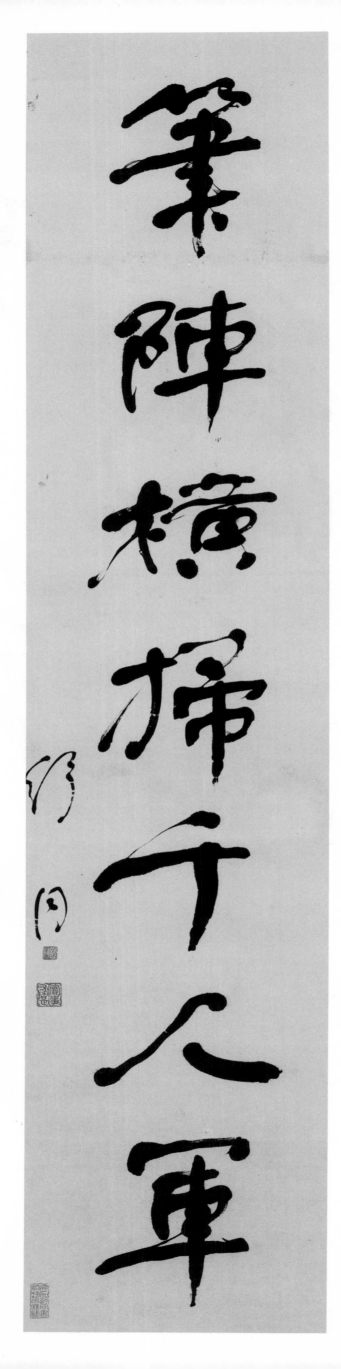
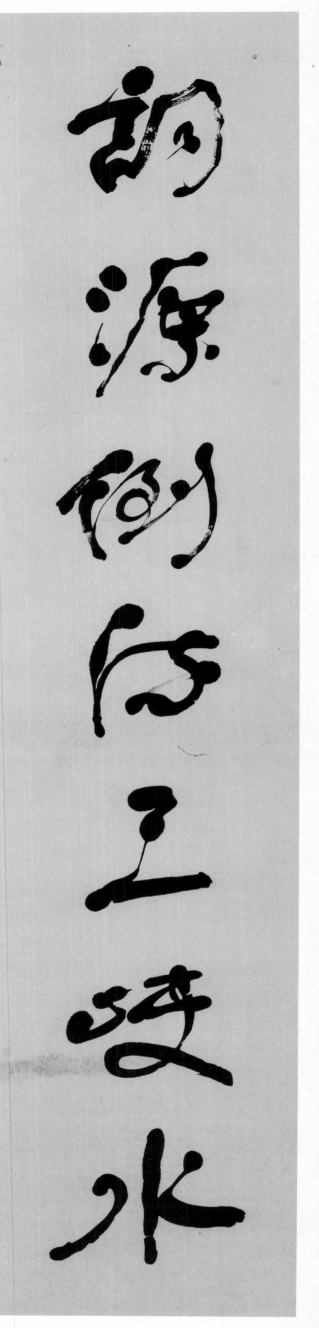

四三　七言聯

縱一八三厘米

橫四二厘米

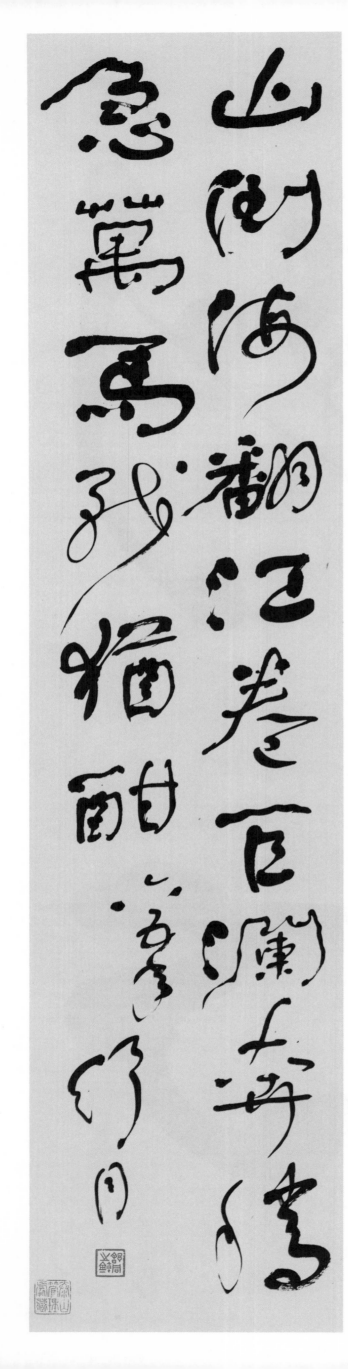

四五　毛澤東詞

縱一三八厘米

橫三二厘米

四四　毛澤東詞

縱一三八厘米

橫三二厘米

四七　毛澤東詩句
縱一三八厘米
橫三二厘米

四六　毛澤東詞
縱一三八厘米
橫三二厘米

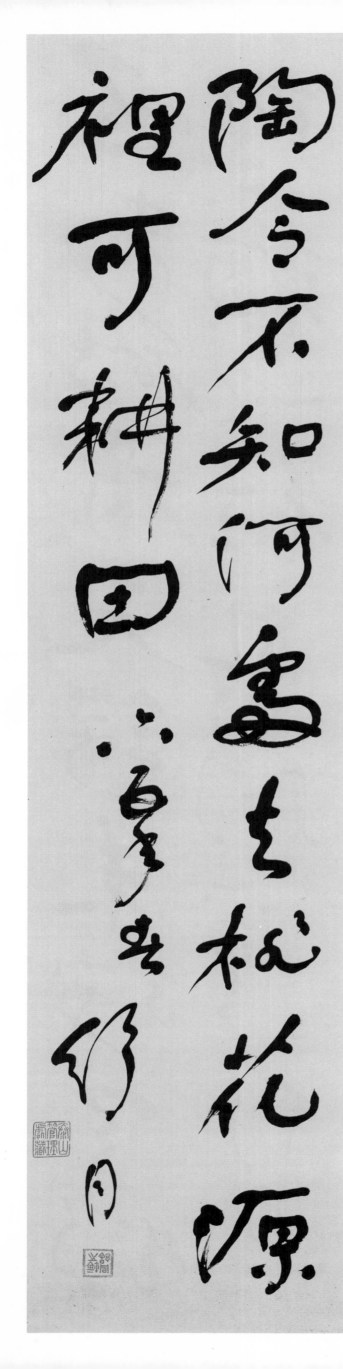

四九　毛澤東詩句　縱一三八厘米　橫三二厘米

四八　毛澤東詩句　縱一三八厘米　橫三二厘米

花隝

自為

北國風光千里冰封萬里雪飄望長城內外惟餘莽莽大河上下頓失滔滔山舞銀蛇原馳蠟象欲與天公試比高須晴日看紅裝素裹分外妖嬈

山舞銀蛇，原馳蠟象，欲與天公試比高。須晴日，看紅裝素裹，分外妖嬈。江山如此多嬌，引無數英雄競折腰。惜秦皇漢武，略輸文采；唐宗宋祖，稍遜風騷。一代天驕，成吉思汗，只識彎弓射大雕。俱往矣，數風流人物，還看今朝。

五〇　毛澤東詞
縱一三〇厘米
橫三五厘米

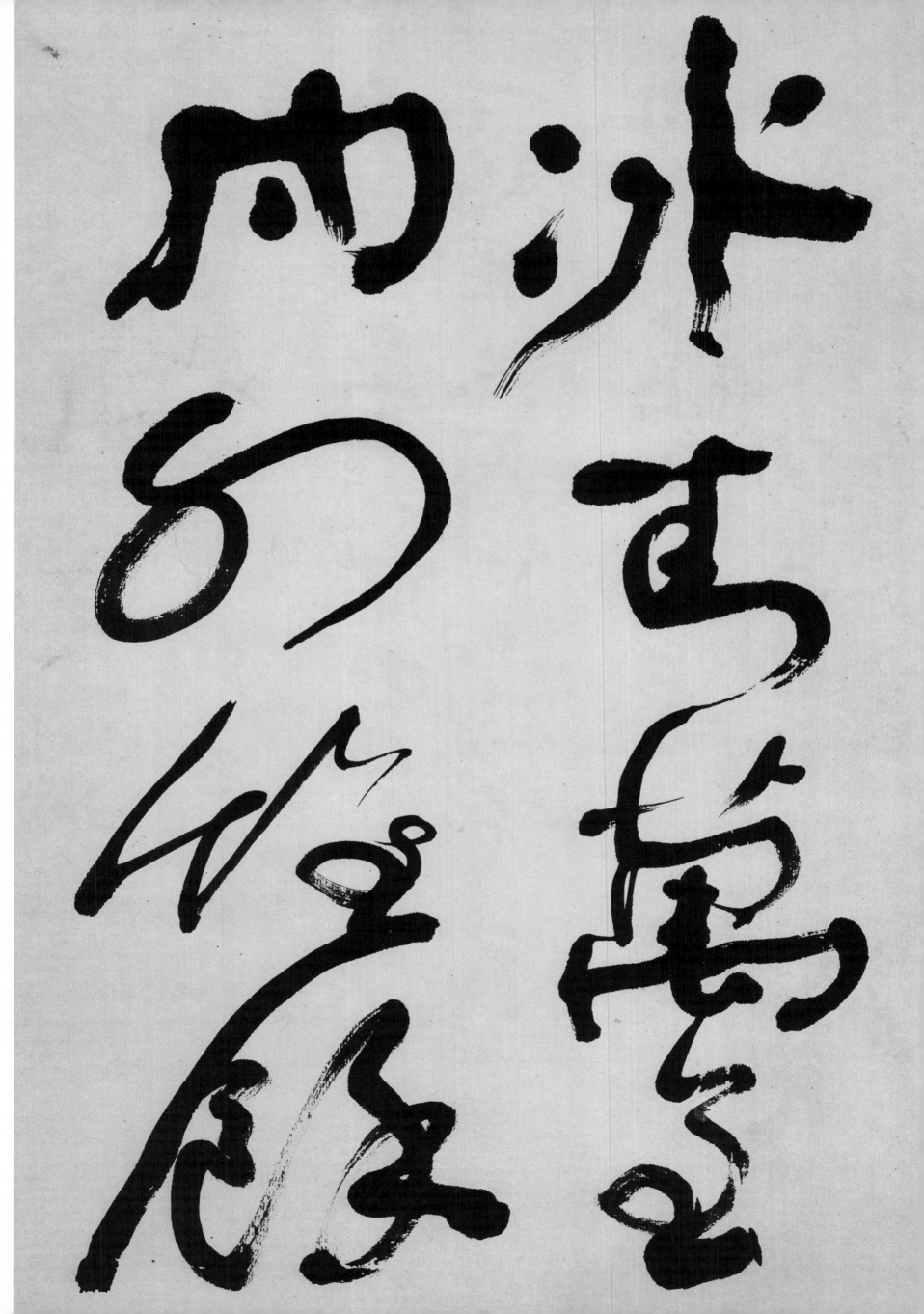

誡裏亂言竟須顛

宋高宗

宋驾驾琴

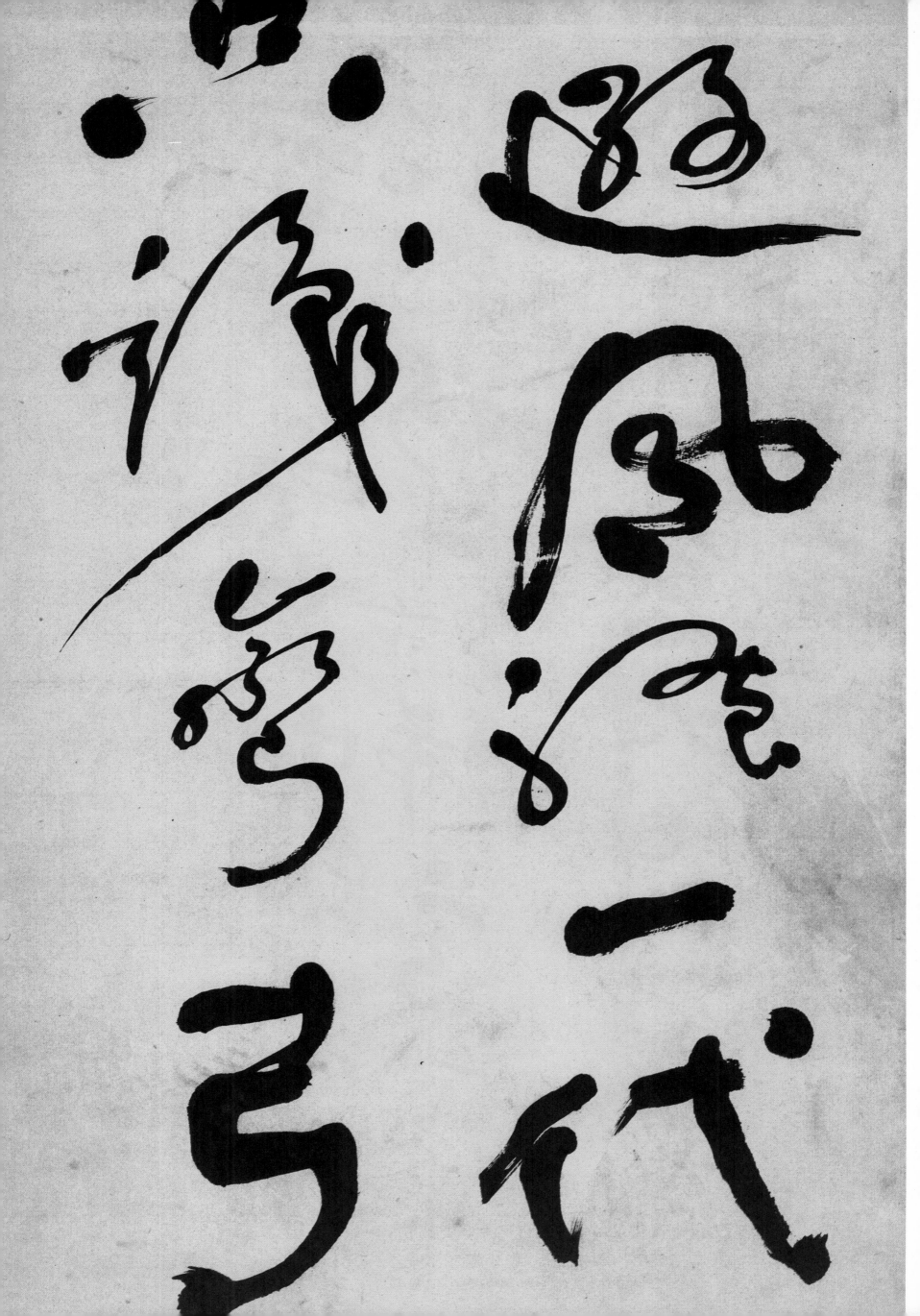

霹靂走火宇宙惊<br>
花落新詩一時稀<br>
<br>
流塞流急大池微<br>
吹楊南英雄駈府<br>

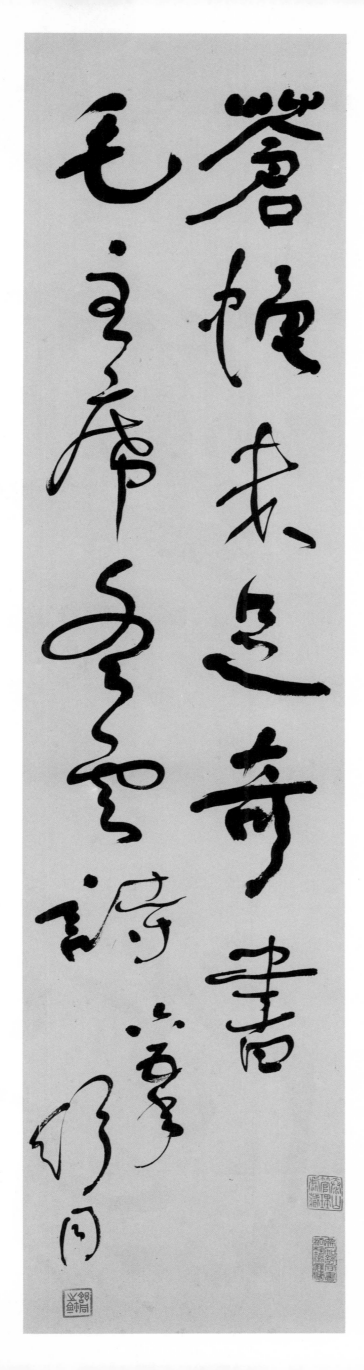

已是懸崖百丈冰
猶有花枝俏
俏也不爭春
只把春來報
待到山花爛漫時
她在叢中笑

毛主席詩 雨揚作書

五一　毛澤東詩
縱一三八厘米
橫三二厘米

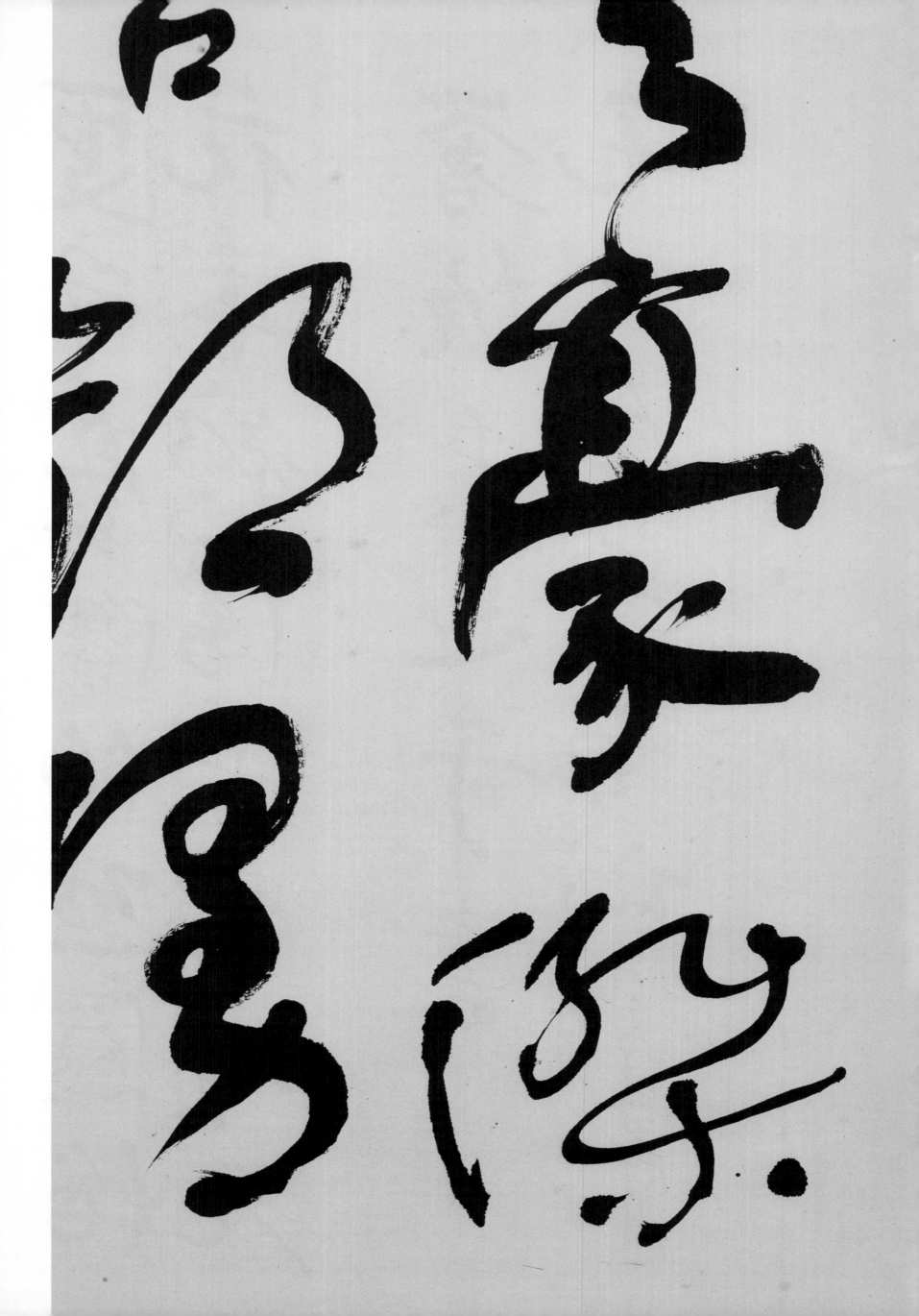

萬家墨面沒蒿萊　敢有歌吟動地哀
心事浩茫連廣宇　於無聲處聽驚雷

魯迅的詩

五二　魯迅詩（字帖）
縱五八厘米
橫三八厘米

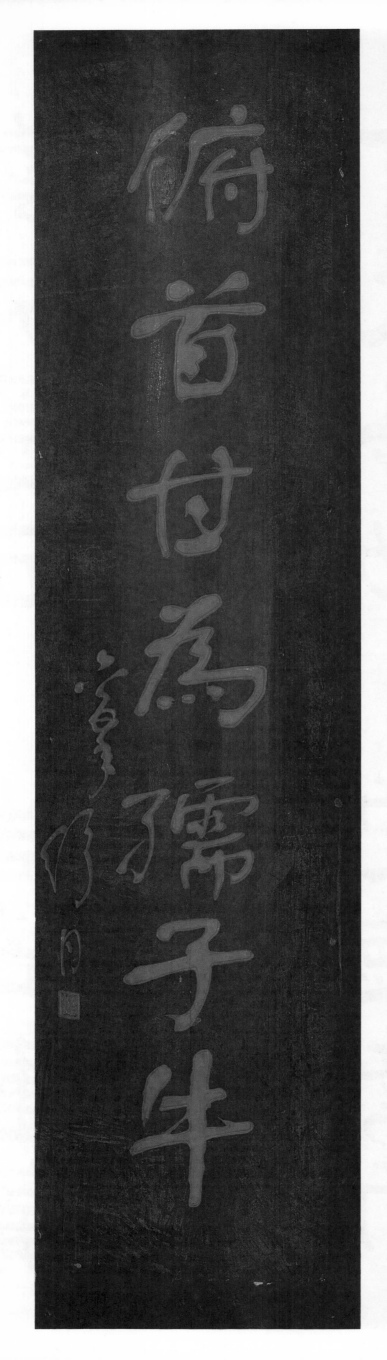
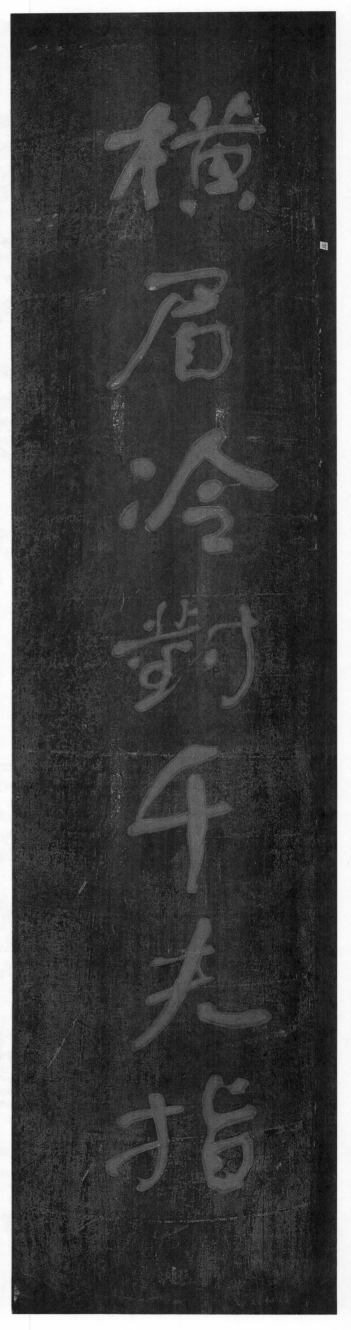

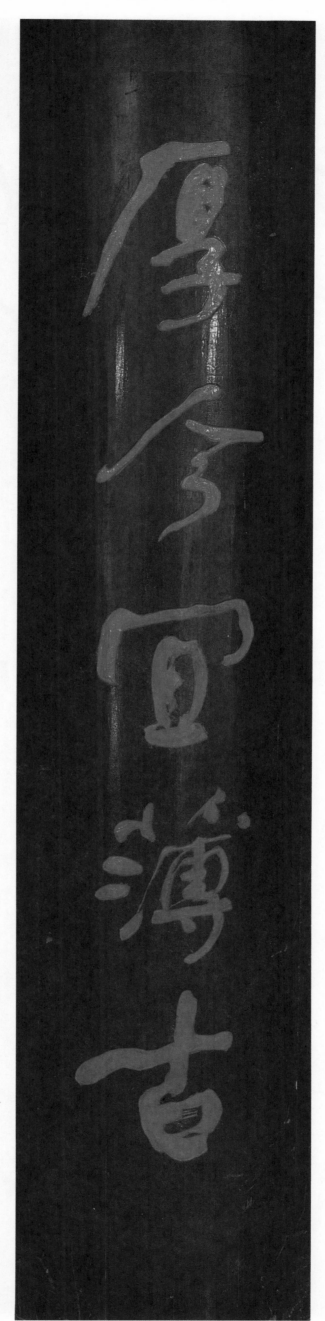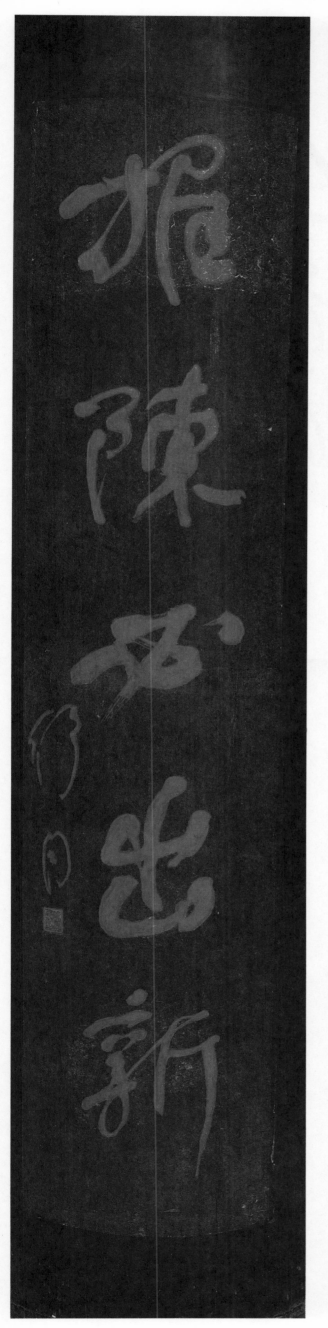

五四　五言聯

縱一三八厘米

橫三五厘米

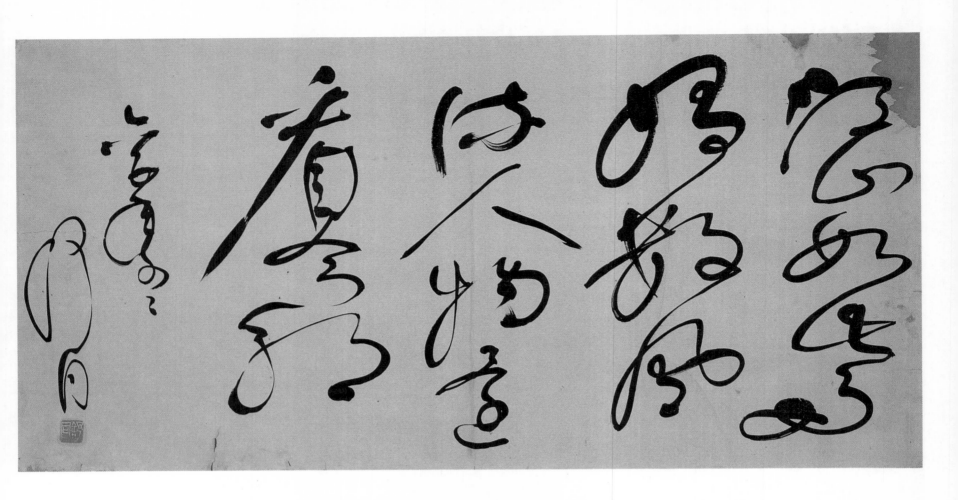

五五　毛澤東詞句
縱三六厘米
横七七厘米

人生易老天難老，重陽。今又重陽，戰地黃花分外香。一年一度秋風勁，不似春光。勝似春光，寥廓江天萬里霜。

五六　毛澤東詞
縱九八厘米
橫四七厘米

縈飲長沙水聲武昌魚一萬橫渡樓圓建籌風泥

湘江洞庭涵今日得寬逝者如斯夫風檣動飛舵

一橋飛架南北，天塹變通途。更立西江石壁，截斷巫山雲雨，高峽出平湖。神女應無恙，當驚世界殊。

籍甚風雨知己美言言
滿雁池坐火邊床

沙泛聲孤月隨人去關
池塞雁如梅宜置草堂

宜將剩勇追窮寇不可沽名學霸王

天若有情天亦老人間正道是滄桑

五九　毛澤東詩
縱一二〇厘米
橫六七厘米

風雨送春歸　飛雪迎春到　已是懸崖百丈冰　猶有花枝俏　俏也不爭春　只把春來報　待到山花爛漫時　她在叢中笑

青庵王永成月　行月

六〇　毛澤東詞
縱一三七厘米
橫六九厘米

红军不怕远征难，万水千山只等闲。五岭逶迤腾细浪，乌蒙磅礴走泥丸。金沙水拍云崖暖

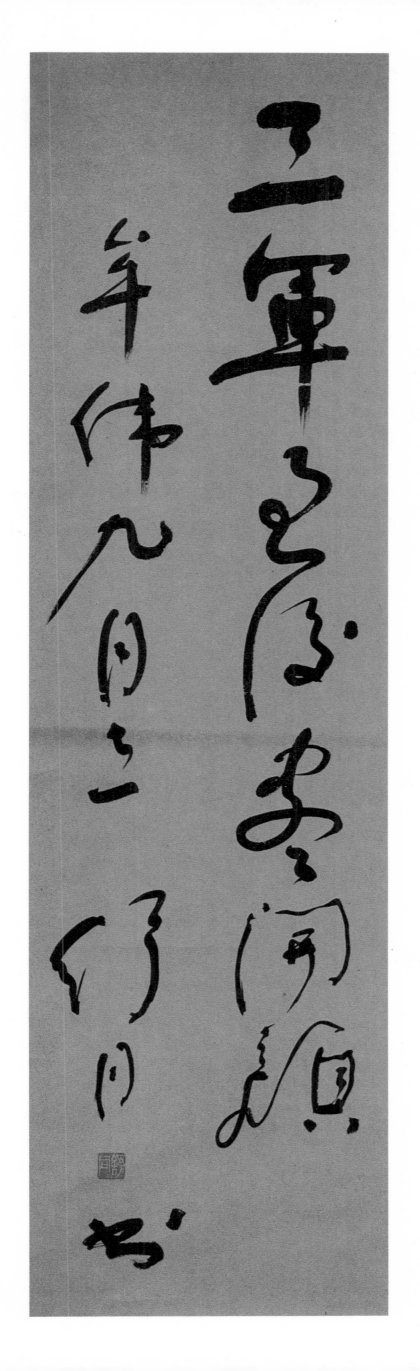

崖暖，大渡橋橫鐵索寒。更喜岷山千里雪，三軍過後盡開顏。

毛澤東詩

横眉泠對千夫指

俯首甘為孺子牛

六二　七言聯
縱一〇五厘米
横二九厘米

六三　毛澤東詩
縱三四厘米
橫六二厘米

六四　毛澤東詩
縱三四厘米
橫六二厘米

七律　人民解放軍占領南京

鍾山風雨起蒼黃，百萬雄師過大江。虎踞龍盤今勝昔，天翻地覆慨而慷。宜將剩勇追窮寇，不可沽名學霸王。天若有情天亦老，人間正道是滄桑。

六五　毛澤東詩
縱三四厘米
横六二厘米

梦魂常向故乡驰 神矢风雨如磐暗故园 寄意寒星荃不察 我以我血荐轩辕

鲁迅诗 长荣

六八　鲁迅诗
縱一三七厘米
横三七厘米

东方欲晓，莫道君行早。踏遍青山人未老，风景这边独好。

会昌城外高峰，颠连直接东溟。战士指看南粤，更加郁郁葱葱。

毛泽东词 会昌

六九　毛澤東詞
縱一二五厘米
橫六五厘米

白云山头云欲立
白云山下呼声急
枯木朽株齐努力
枪林逼
飞将军自重霄入
七百里驱十五日
赣水苍茫闽山碧
横扫千军如卷席
有人泣
为营步步嗟何及

七〇　毛澤東詞　縱八二厘米　橫四九厘米

省白雪裡行

上窅鳥風邊

多命鳥嶺頭

北国风光，千里冰封，万里雪飘。望长城内外，惟余莽莽；大河上下，顿失滔滔。山舞银蛇，原驰蜡象，欲与天公试比高。须晴日，看红装素裹，分外妖娆。

数英雄竞折腰惜秦
皇汉武略输文采唐
宗宋祖稍逊风骚
一代天骄成吉思汗
只识弯弓射大雕俱
往矣数风流人物还看今朝

毛主席词

七一　毛澤東詞
縱六九厘米
橫一三六厘米

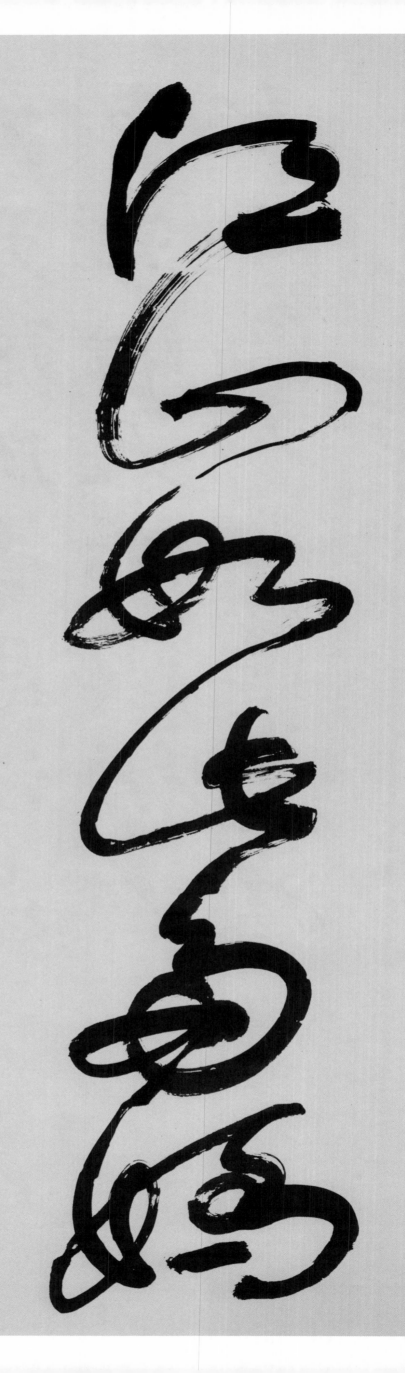

七二　毛澤東詞句
縱一二七厘米
橫六三厘米

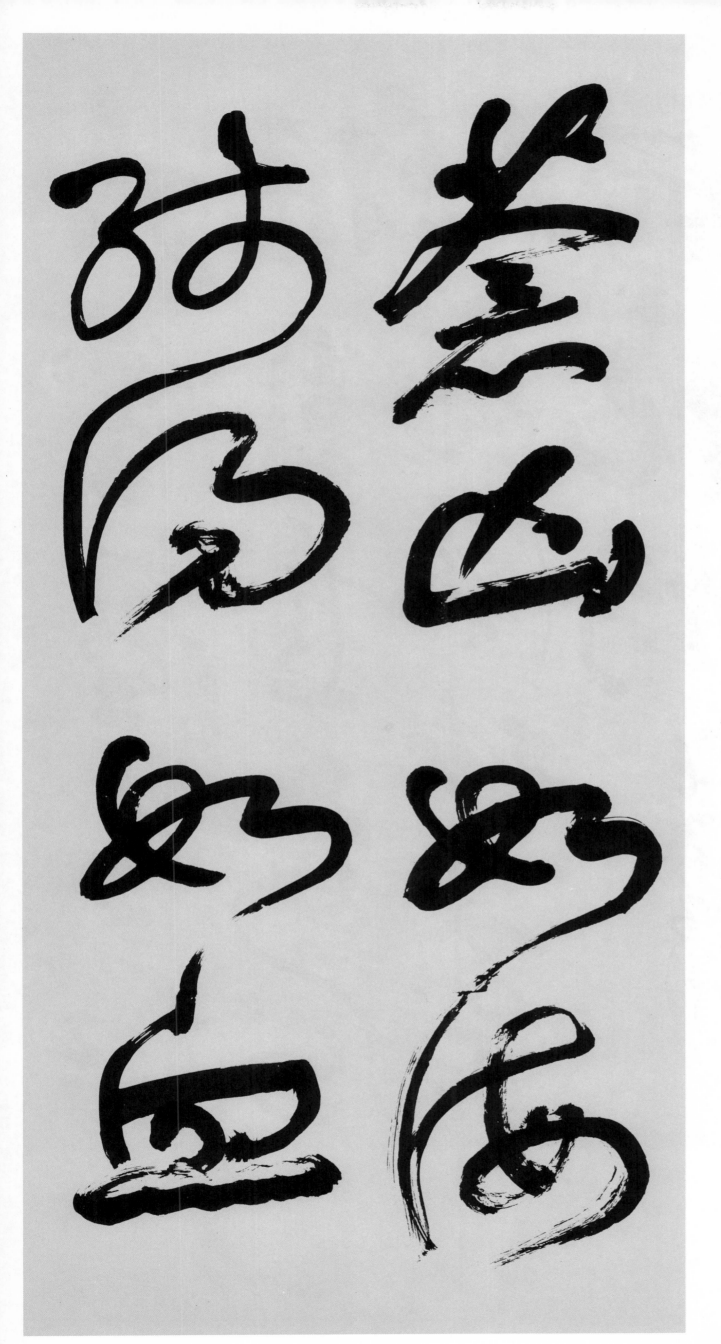

七三　毛澤東詞句

縱一二七厘米

橫六三厘米

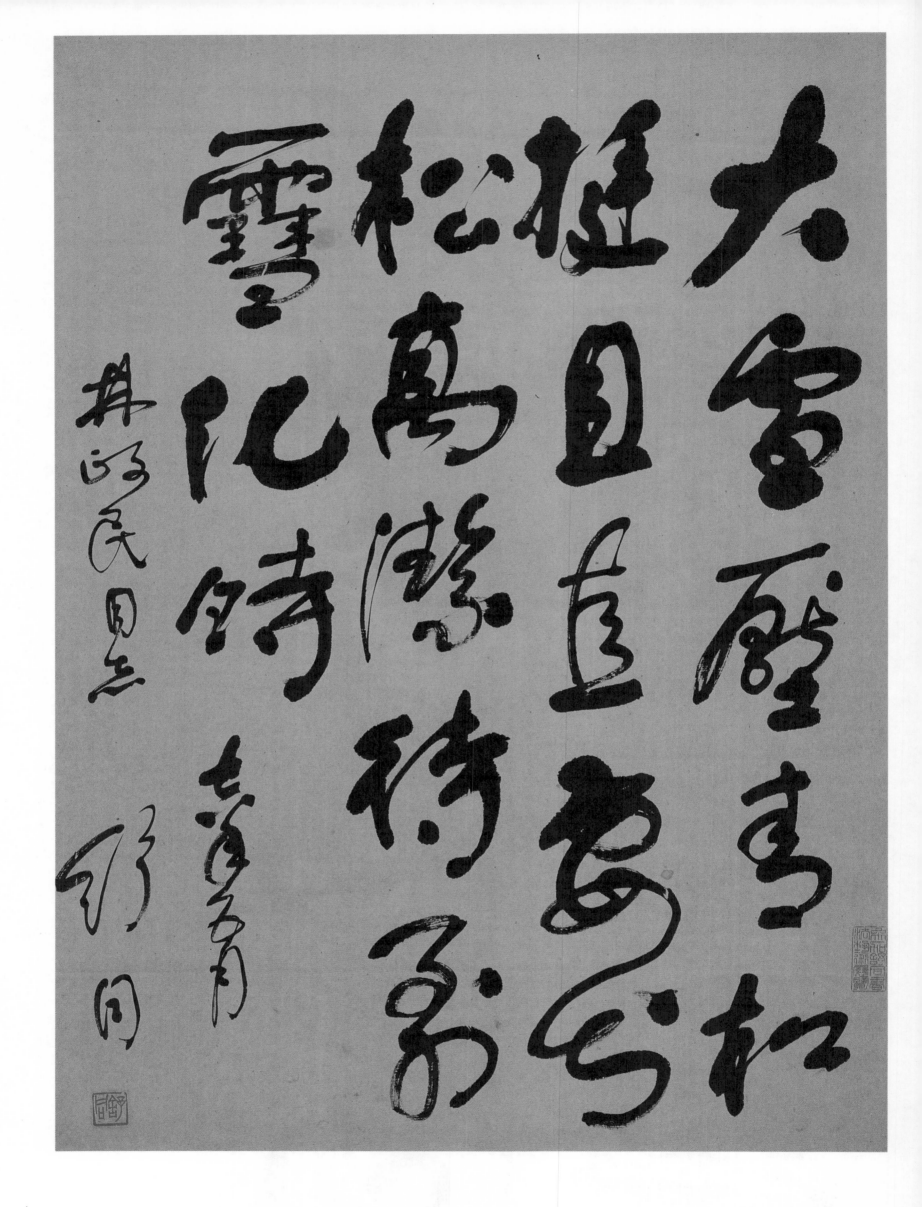

七四　陳毅詩
縱八三厘米
橫五九厘米

清溪深不測

隱處唯孤雲

七五　五言聯
縱一三五厘米
橫三三厘米

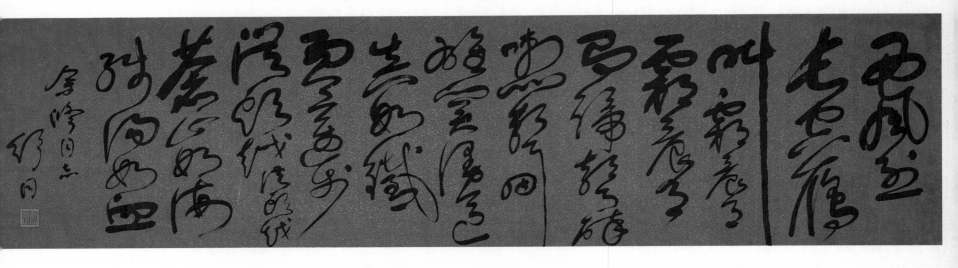

七六　毛澤東詞
縱五二厘米
橫二〇五厘米

風急天高猿嘯哀

渚清沙白鳥飛回

無邊落木蕭蕭下

不盡長江滾滾來

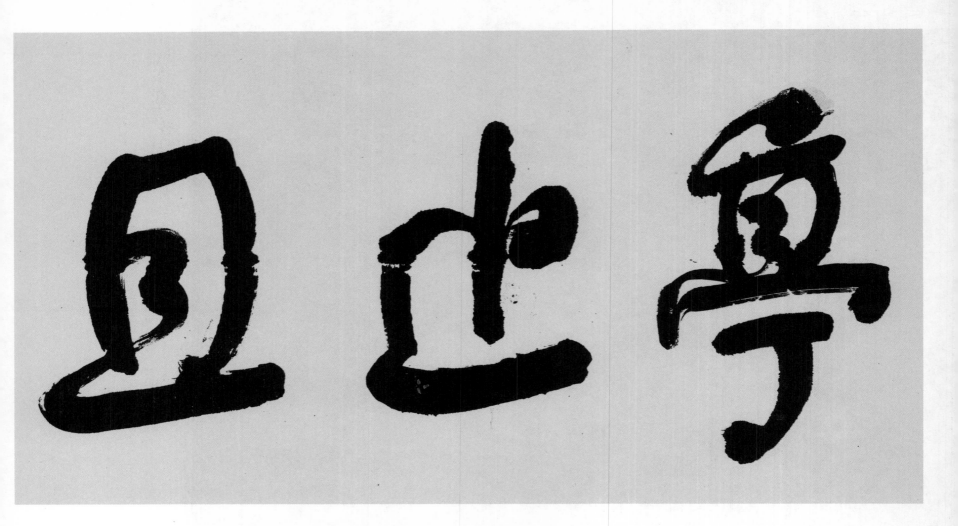

七七　匾額
縱三四厘米
横六六厘米

落日心猶壯
秋風病欲蘇
古來存老馬
不必取長途

杜甫詩

七八　唐·杜甫詩
縱一三六厘米
橫六九厘米

月落烏啼霜滿天

楓漁火對愁眠姑蘇

城外寒山寺夜半鐘聲

到客船

王壽昌書

古貝春贊

嘉榭古宴
詩蘭陵晶
盡今席話
武珠醇兵
曲海神州
譽古貝之
春運氣中

辛酉夏 行 印

八〇 古貝春贊
縱一三一厘米
横六五厘米

加強學術交流
增進中國友誼

一九八〇年十月 作朋

八一　自書條幅
縱一七六厘米
橫九三厘米

蘭陵美酒鬱金香，玉碗盛來琥珀光。但使主人能醉客，不知何處是他鄉。

李白詩 行田

八二　唐・李白詩
縱六九厘米
横一三六厘米

環翠樓

匾額
縱三〇厘米
橫一三二厘米

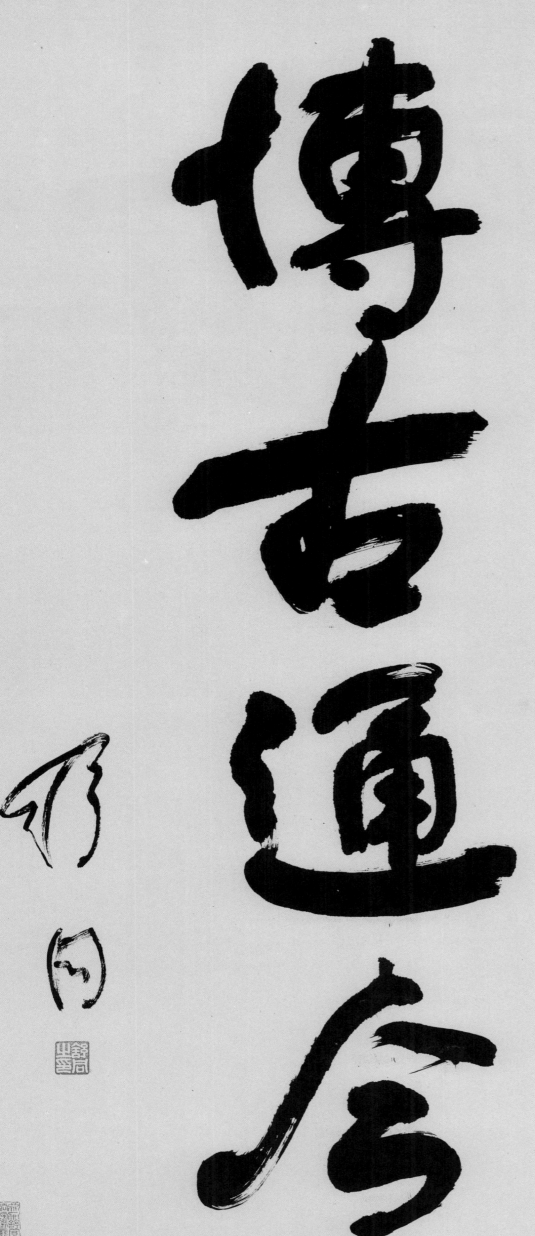

八四　自書條幅

縱一三六厘米

橫六七厘米

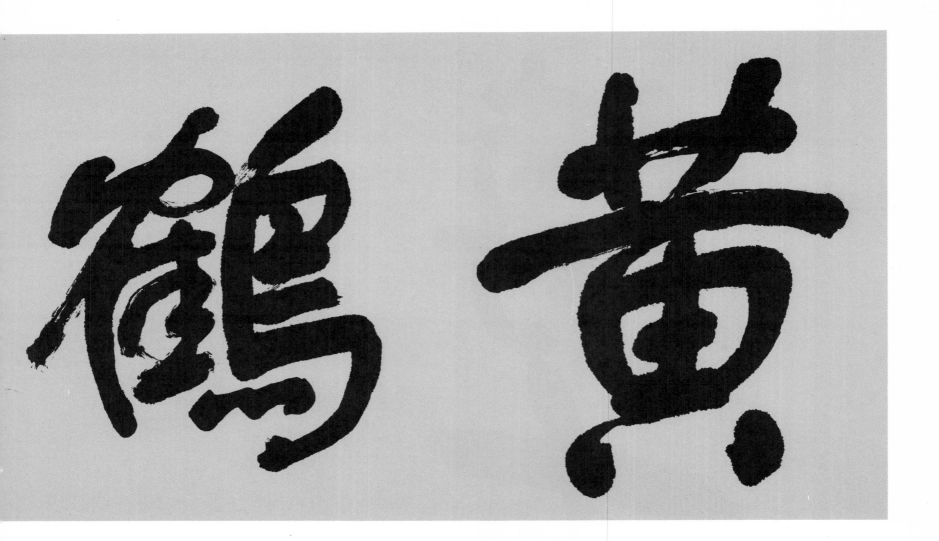

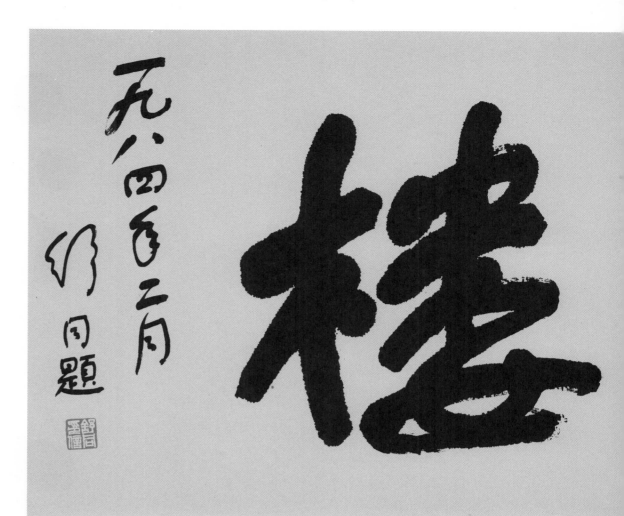

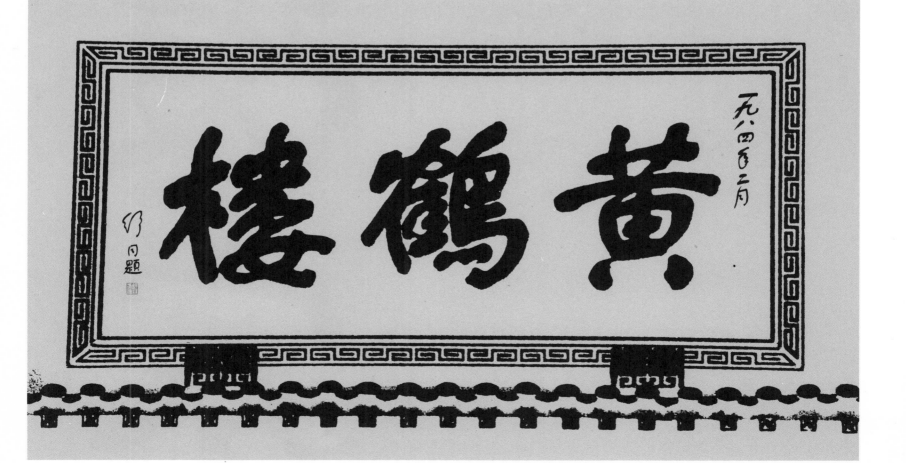

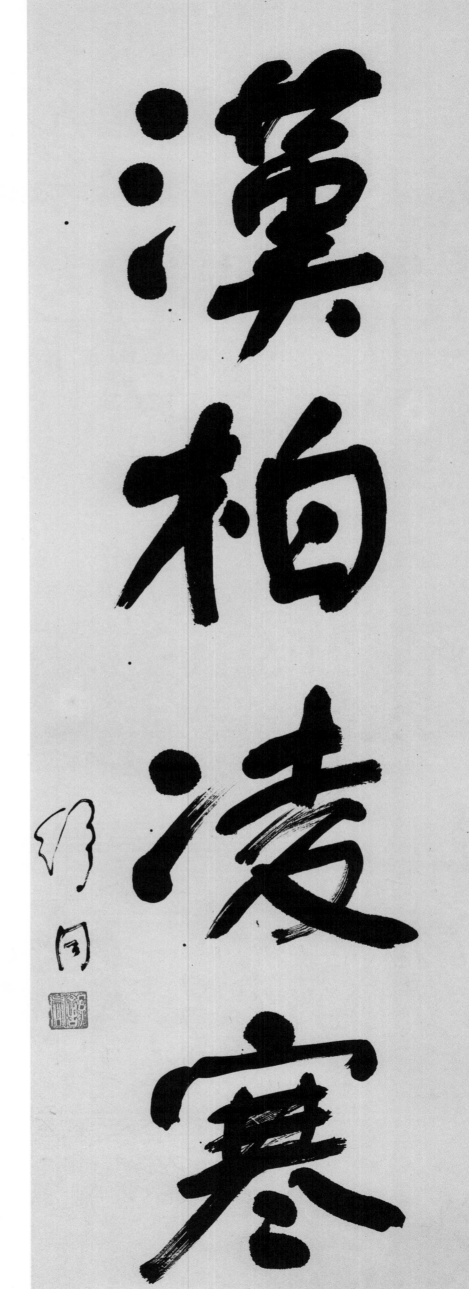

漢柏凌寒

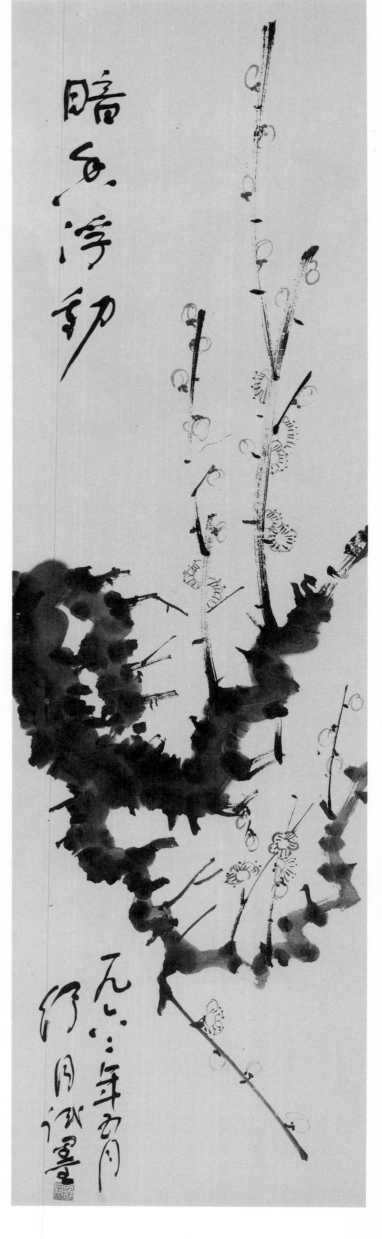

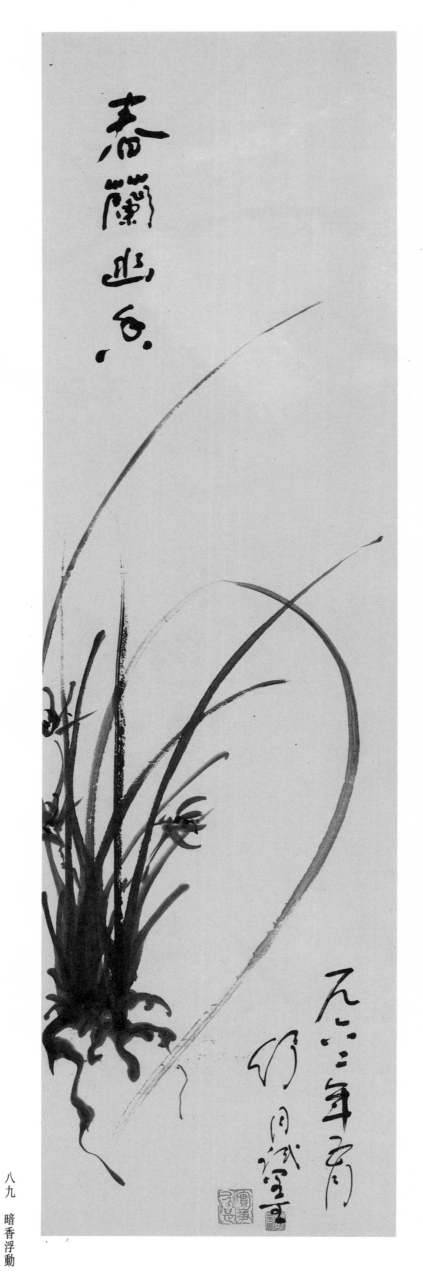

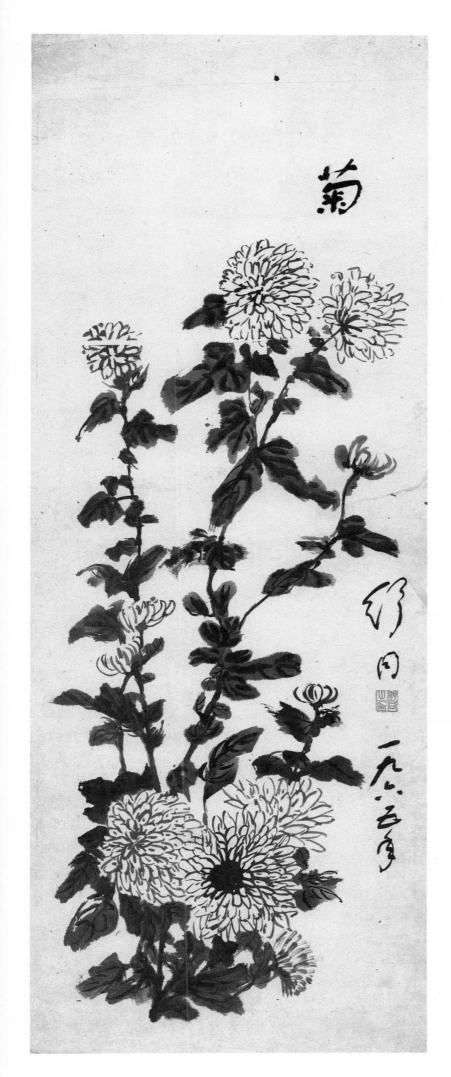

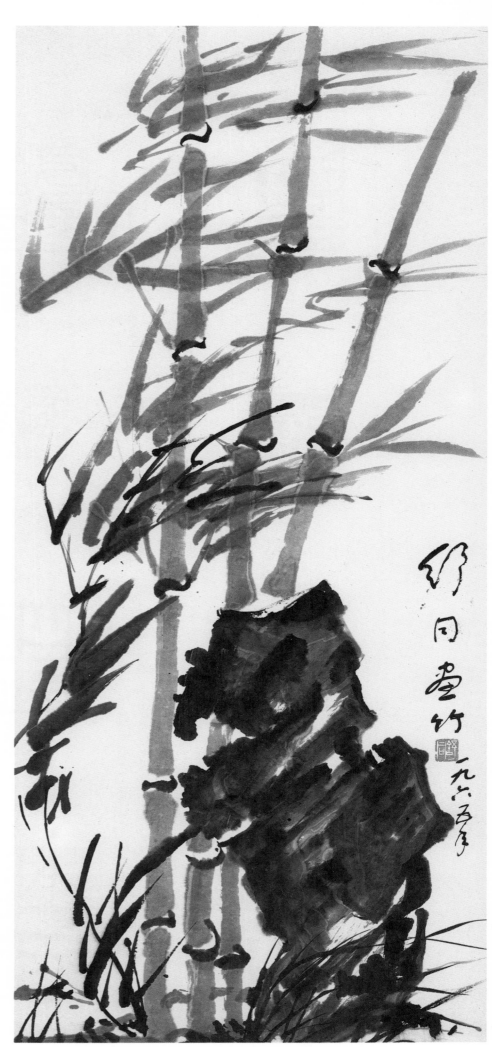

# 釋文

一 匾額　杖國延年

二 自書詩　側勢遠從天上落，橫波雜向弩中生。靜如油漆輕輕抹，動似蛇龍節節銜。

三 題紀念碑詞　功在國家　名留青史

四 自書詩　雄冠五嶽天下名，絕頂攀登若步雲。紅輪初出燒東海，晚電齊明照古城。汶河逶迤飄銀帶，玉嶺峨巍出天門。秋高氣爽人意好，他日得緣再來臨。

五 唐·李白詩　南軒有孤松，柯葉自綿冪。清風無閒時，瀟灑終日夕。陰生古苔綠，色染秋烟碧。

六 題水庫名　許家崖水庫

七 題放水洞名　群力放水洞

八 五言聯　欲窮千里目　更上一層樓

九 毛澤東詞　清平樂　六盤山　天高雲淡，望斷南飛雁。不到長城非好漢，屈指行程二萬！六盤山上高峰，旄頭漫捲西風。今日長纓在手，何時縛住蒼龍？

一〇 五言聯　長風破萬里　幹勁冲九霄

一一 毛澤東詞　減字木蘭花　廣昌路上　漫天皆白，雪裏行軍無翠柏。頭上高山，風捲紅旗過大關。此行何去，贛江風雪迷漫處。命令昨頒，十萬工農下吉安。

一二 題校名　上海動力機械專科學校

一三 毛澤東詩　長征　紅軍不怕遠征難，萬水千山只等閒。五嶺逶迤騰細浪，烏蒙磅礴走泥丸。金沙水拍雲崖暖，大渡橋橫鐵索寒。更喜岷山千里雪，三軍過後盡開顏。

一四 五言聯　讀書破萬卷　下筆如有神

一五 五言聯　隴寒唯有月　松古漸無烟

一六 唐·杜甫詩　清新庾開府，俊逸鮑參軍。渭北春天樹，江東日暮雲。何時一樽酒，重與細論文。

一七 毛澤東詞　沁園春　雪　北國風光，千里冰封，萬里雪飄。望長城內外，惟餘莽莽，大河上下，頓失滔滔。山舞銀蛇，原馳蠟象，欲與天公試比高。須晴日，看紅裝素裹，分外妖嬈。江山如此多嬌，引無數英雄競折腰。惜秦皇漢武，略輸文采；唐宗宋祖，稍遜風騷。一代天驕，成吉思汗，只識彎弓射大雕。俱往矣，數風流人物，還看今朝。

一八 毛澤東詞　清平樂　六盤山　釋文見(九)。一九六一年毛澤東書寫這首詞時，將「旄頭」改爲「紅旗」。

一九 魯迅詩　贈畫師　風生白下千林暗，(霧)塞蒼天百卉殫。願乞畫家新意匠，只研朱墨作春山。

二〇 五言聯　波動巨鼇没　雲垂大鵬翻

二一 五言聯　清新庾開府　俊逸鮑參軍

二二 唐·李白詩　屈平詞賦懸日月，楚王臺樹空山邱。興酣筆落搖五嶽，詩成笑傲凌滄洲。

二三 毛澤東詞句　清平樂　會昌　江山如此多嬌

二四 毛澤東詞　清平樂　會昌　東方欲曉，莫道君行早。踏遍青山人未老，風景這獨好。會昌城外高峰，顛連直接東溟。戰士指(看)南粵，更加鬱鬱葱葱！

二五 毛澤東詞　清平樂　六盤山　釋文見(九)，參看(一八)。

二六 五言聯　洗硯魚吞墨　烹茶鶴避烟

二七 唐·李白詩　盧山東南五老峰，青天削出玉芙蓉。九江秀色可攬結，吾將此地巢雲松。

二八 五言聯　雲從石上起　客到花間迷

二九 毛澤東詞　菩薩蠻　黃鶴樓　茫茫九派流中國，沉沉一綫穿南北。烟雨莽蒼蒼，龜蛇鎖大江。黃鶴知何去？剩有游人處。把酒酹滔滔，心潮逐浪高。

三〇 五言聯　橫天聳翠壁　噴壑鳴紅泉

三一 五言聯　字形搜鳥迹　詩調合蛩聲

三二 唐·李白詩　右軍本清真，瀟灑在風塵。山陰遇羽客，要此好鵝賓。掃素寫道經，筆精妙入神。書罷籠鵝去，何曾別主人。

三三 毛澤東詞　西江月　井岡山　山下旌旗在望，山頭鼓角相聞。敵軍圍困萬千重，我自巋然不動。早已森嚴壁壘，更加衆志成城。黃洋界上砲聲隆，報道敵軍宵遁。

三四 匾額　群衆路綫

三五 毛澤東詞　浪淘沙　北戴河　大雨落幽燕，白浪滔天，秦皇島外打魚船。一片汪洋都不見，知向誰邊？往事越千年，魏武揮鞭，東臨碣石有遺篇。蕭瑟秋風今又是，換了人間！

三六 毛澤東詞　沁園春　長沙　獨立寒秋，湘江北去，橘子洲頭。看萬山紅遍，層林盡染；漫江碧透，百舸爭流。鷹擊長空，魚翔淺底，萬類霜天競自由。悵寥廓，問蒼茫大地，誰主沉浮？攜來百侶曾游，憶往昔崢嶸歲月稠。恰同學少年，風華正茂；書生意氣，揮斥方遒。指點江山，激揚文字，糞土當年萬户侯。曾記否，到中流擊水，浪遏飛舟？

三七 毛澤東詞　清平樂　六盤山　釋文見(九)，參看(一八)。

三八 毛澤東詞句　數風流人物，還看今朝。

三九 毛澤東詞　減字木蘭花　廣昌路上　釋文見(一一)。後毛澤東將「無翠柏」改爲「情更迫」。(多出一個行字)

四〇 五言聯　疾風知勁草　嚴寒識盤松

四一 毛澤東詞　菩薩蠻　黃鶴樓　釋文見(二九)。

四二 毛澤東詞句　數風流人物，還看今朝。

四三 七言聯　詞源倒流三峽水　筆陣橫掃千人軍

四四 毛澤東詞　十六字令　山！快馬加鞭未下鞍。驚回首，離天三尺三。

附

録

# 中華民國之真面目

按：《中華民國之真面目》是舒同同志一九二五年在江西省立第三師範學校十周年紀念刊上的一篇文章。這期校刊由許瑞芳烈士家屬保存了五十多年，最近由崇仁縣黨史資料徵集辦公室徵集得來的。

友謂余曰：在昔專制之時，政權操於君主之手，生殺予奪，惟意是從，凜凜然烈烈然若鬼神雷霆之不可測，而在其治下者，莫不惴惴之慄之無敢或違。然歷代魔王猶不謂然，或因小故而殺人，或因他事而連坐，或因言語而遠逐，或因文字而重懲，種種苛暴迭出不窮，豈若今世之共和成立，彼此平等，人人自由，一切殘忍悖謬之行為，舉皆無有之為愈乎？吾儕之生於今世，豈非大幸乎？余曰：噫！此正余之所日夜悻悻而不能自已者，而吾子乃以為大幸，是何言之謬也。且子之所謂大幸者，自以為處於共和平等自由之世矣，亦知共和平等自由之意義何所在乎？夫所謂共和者，即舉國上下相親相睦，行共同之事業，謀共同之政策，無爾詐我虞之弊，無彼疆此界之別，反是，則不足為共和矣。所謂平等者，即凡係一國國民均宜守同一之法律，所盡之義務若等，所享之權利必均，所謀之事業若一，所受之待遇必同，反是，則不足為平等矣。所謂自由者，即凡國民之行動舉止以及種種之言論著作，苟不違反法律，皆當許以自由，有權有勢之人亦不得禁人以自利，反是，則不足為自由矣。自改革以還，戰爭迭起，殺伐相尋，彈雨槍林、狼烟瘴氣、暴骨如莽、積屍成山，南北之畛域既明，黨派之爭持尤烈，共和政體固如是乎？！數載以來，專尚紛爭，祇有強權並無公理，強者存而弱者滅，大盜勝而小盜亡，所謂竊鉤者誅，竊國者侯，不啻為今日道也。而其治下之嚴峻，徵收之橫暴，尤為痛苦難堪，平等國家固如是乎？！戰爭既劇，流毒靡窮，非特有帛被剝，有粟被奪，而大軍所及，十室九虛，至其慘無人理之行為，雖以主持公道之報章，猶不敢遽加直筆，自由主義固如是乎？！嗟嗟滿清退位，民國成立，人人傾心歡聲遍野，以為此後之共和可成，平等可冀，自由可得，孰意迄至於今，國家之爭亂如故，政體之專橫如故，人民之束縛如故，共和安在乎？！平等安在乎？！自由安在乎？！然則所謂共和者名焉而已，所謂平等者名焉而已，即所謂自由者名焉而已，即所謂中華民國者，亦不過名焉而已耳。嗚呼……使賈誼而生於今世，當亦痛哭流涕而長太息者也，而吾子乃以為大幸，亦曷故哉？！豈徒取有其名，而遽去其實耶？則是非吾之所敢許也。昔者夫子往見子路，過田野則嘆其勤，見溝洫則嘆其信，至堂上則嘆其恭，夫子未聞子路之勤信與恭也，而呴稱之者先見其實也。即墨大夫有賢名，而宣王烹之；阿大夫有惡名，而宣王爵之，非惡善而好惡，惡虛名也。譬之西施之美，雖塵垢滿面，污穢渾身，初若不足觀者，然使拂其塵而洗其污，則豐儀自見，清秀可餐，苟以齊鹽之惡，則雖朱粉其面，美麗其服，見者猶將掩目而過之。今之中國與齊鹽何異乎？共和平等自由之名稱與朱面美服何異乎？余方掩目之不暇，而子乃猶以為可觀，不亦陋乎？友又曰：數者固徒有其名矣，若夫選舉一事，較諸專制之考取或世襲，不亦至公至美乎？曰……子以選舉為至公耶？請為子言之，選舉之大者，莫大於總統，試觀曹錕之被選，何莫非金錢之運動乎？以堂堂至尊之總統尚可用金錢以購買之，則其他更可知矣。選舉之事果公乎哉？！曰……專制之時，以一人而操全國，故可橫行。今則省長督軍各掌重權，決非一人所得而專，其為患害不稍減乎？！曰……昔日之害一人而已，今則總統無權，政由省出，是由個數之魔王變而為多數之魔王，昔也以全國而供個數魔王之欲，今也以全國而供多數魔王之欲，其為患害直數倍於昔，烏得云稍減乎？友拂然怒曰：誠如子言，則何貴乎有民國也，而革命諸公亦何為而轟轟烈烈於當時也。曰……非是之謂也，余之所以惡民國者，非惡民國之不善，惡其不能實踐民國之宗旨耳。向使我國早息兵戈，無分南北，合五

大民族而爲國，併四萬萬同胞而爲治，居上者以惠下爲懷，爲民者以愛國存心，選賢任能，去邪除奸，則眞正之共和可得，眞正之平等可至，眞正之自由可期，而中華民國之眞正精神，亦在是矣。若此豈不熙熙然爲亞洲一大文明共和之國家也哉？！第此興盛之時期，不知經若干年後始可得而實現，決非吾與子之所能享有，斯則吾儕之不幸也，斯則余之所日夜惙惙而不能自已者也。

# 致東根清一郎書

《抗敵報》編者按：浦田好雄，是敵軍的宣撫官，我們在一個戰鬥裏面把他俘虜過來了。東根清一郎，是浦田的朋友，是敵軍的宣撫班長。東根清一郎知道浦田被俘後仍在我軍優待中，特致函軍區聶司令員、舒主任，請釋浦田好雄。下面是聶司令員、舒主任給東根清一郎的回信，隨此信發出的尚有浦田好雄安慰其家庭、述說在我們優待中的生活狀況的家信數封。現在浦田仍在我們的優待下，受着教育，過着比較舒適的生活。

東根清一郎閣下：

書來，以釋浦田好雄爲請，並及中日戰爭因果，僕有不能已於言者，謹略陳其愚，幸以曉左右。

中日兩大民族，屹然立於東亞，互助則共存共榮，相攻則兩敗俱傷，此乃中日國民所周知，而爲日本軍閥所不察。彼軍閥法西斯蒂，好大喜功，貪得無厭，平日壓榨大衆之血汗，供其揮霍，戰時犧牲國民之頭顱，易取爵祿。既掠臺灣朝鮮、澎湖琉球，復奪遼寧吉林、龍江熱河，遂以中國之退讓，忍耐爲可欺，日本之海陸空軍爲萬能，妄欲兼併華夏，獨霸亞洲。故繼「九·一八」之炮火，而有蘆溝橋之烽烟。中國迫於亡國滅種之慘，悚於奴隸牛馬之苦，全國奮起，浴血抗戰，戮力同心，以禦暴敵，惟在驅逐窮兵黷武之日本軍閥，非有仇於愛好和平之日本國民也。是非曲直，人所共見，閣下竟謂出於誤會，豈非淆混黑白之語？

中國人民之生命財産，雖橫遭日本軍閥之蹂躪摧殘，然爲獨立自由而戰，爲正義和平而戰，其代價之重大，非物質所能衡量，故不惜犧牲一切，以與暴敵抗戰到底。

日本國民既無夙仇於中國，未受任何之侵凌，強被徵調，越海遠征。其離也，委廠肆於城郭，棄田園於荒郊，父母痛而流涕，妻子悲而哀嚎，牽衣走送，且行且輟，雖屬生離，實同死訣。其行也，車有過速之感，見異域之日迫，望故鄉而彌遠，夢幻穿插，生死交織，心逐海浪，不知何之。

及登中國之陸，立送炮火之場，軍威重於山岳，士命賤於蚊虻，或粉身而碎骨，或折臂而斷足，或暴屍於原野，或倒斃於山窟，所爲何來。其或幸而不死，經年調遣轉移，炎夏冒暑而行，冽冬露營而宿。時防遭遇，日畏游擊，征戰連年，無所止期。軍中傳言，充耳傷亡之訊，家內來書，滿紙饑寒之語。山非富士，不見秀麗之峰；樹無櫻花，莫睹鮮艷之枝。望復望兮扶桑，歸莫歸兮故鄉。生愁苦於絕國，死葬身於異邦，能勿痛乎？

戰爭進行，瞬將兩年。中國損失之重，破壞之慘，固勿論矣。日本死傷之多，消耗之大，又如之何？國家預算，增至一百二十萬萬，國民負擔平均一百五十餘元。日用必需，剝奪殆盡；軍需原料，羅掘一空。長此繼續，已是崩潰有餘，設遭意外，其將何以應付？老成凋謝，豎子當國，輕舉妄動，禍人害己。識此，日本軍閥法西斯蒂，不特中國國民之公敵，實亦日本國民之公敵也。識者果一反其所爲，東亞秩序，不難立定，世界和平，不難實現。

浦田好雄，在此安居無恙。所附家書，希以寄其父母。軍中少暇，不盡欲言，聊布腹心，順頌

安好

聶榮臻　舒同

六月十三日

《人民日報》編者按：據新華社記者郭玲春報道，五十二年前（一九三九年九月十七日）晉察冀《抗敵報》刊登的《軍區聶司令員舒主任致東根清一郎書》，引起了歷史學家的注意，認爲是「中日關係史上的一份備忘錄」，是「一個民族與另一民族的對話」。值此「九·一八」事變六十周年之際，特將本報圖書館收藏的《抗敵報》上所載的這封信全文刊載，標題和編者按語也照原樣刊出，以饗中日兩國讀者。

誠如聶榮臻、舒同信中所言，「中日兩大民族，屹然立於東亞，互助則共存共榮，相攻則兩敗俱傷。此乃中日國民所周知，而爲日本軍閥所不察」。「日本軍閥法西斯蒂，不特中國國民之公敵，實亦日本國民之公敵也」。願中日兩國人民共記之，珍惜來之不易的中日友好關係，使友誼世代相傳。

一九九一年九月十八日

# 獻給專案組的新年賀詞

一九七一年除夕

專案組的陷害者們：

值此**專案**審查第六個新年，我向你們致賀。祝賀你們六年來在專案審查方面——不，在專門陷害方面取得了偉大的成就，表現了你們的天才創造和崇高風格！

你們可以完全不要事實根據地並且翻手是雲覆手是雨地把一個經過四十六年長期考驗的僅僅在某一個時候犯有一般性嚴重錯誤（詳見我的歷史清算），本質上完全忠於黨、忠於革命、忠於偉大領袖毛主席的幹部，打成各式各樣的反革命。

你們曾經把他打成黑幫！

你們曾經把他打成×××的狗崽子！

你們曾經把他打成反革命修正主義分子！

你們曾經把他打成二月反革命逆流分子！

你們曾經把他打成現行反革命分子！

你們曾經把他打成三反分子！

你們曾經把他打成反革命窩窩家庭的總後臺！

你們曾經把他打成北京地下一個反革命組織的陰謀暴亂者和為首分子！

你們曾經把他打成私藏槍枝破壞無產階級司令部號令的現行罪犯！

你們曾經把他打成劉少奇在華中的黑幹將！

你們曾經把他打成劉、鄧黑司令部的人！

而今，你們又把他打成大叛徒！

你們的本領比秦檜還要高明，秦檜祇知講「莫須有」三字，而你們則更上一層樓，善於顛倒是非、混淆黑白、憑空虛構、捏造陷害，而且陷害的程度是這樣的深、徹頭徹尾；陷害的時間是這樣的長，六年有餘！

你們的蠱惑人心的宣傳分不開的，大量的傳單、圖表、小册子滿天飛，到處提供陷害的炮彈，有許多場合還是由你們親自出馬，當眾扯謊造謠。

從城市打到鄉村，從機關打到基層，從陝西打到山東，又從山東打回陝西（在陝西是獨一無二的，在全國也還沒有聽説）。不管出現什麽樣的對敵鬥爭形式，都是同你們的

你們的智慧比起舊的商販來並不遜色，善於掌握市場物價，乘機牟利，什麽樣的罪名能夠把心目中的對方整死，你們立即見機而作，不擇手段，先定框框，後找材料，找不到材料也要瞎説一起，直到現在還是這樣做的。今年九月六日仍然拋出一個見不得人的陰溝裏的黑貨——偽造假證件。

你們的權力有無限大，順之則生（解放或給出路），逆之則亡（不解放或不給出路）。不是先落實材料來決定問題的性質，而是根據所謂的態度問題，來決定對於人的處理。倘若順從你們的陷害，便認爲態度好，即使是敵我矛盾也可以破壞新黨章的規定當作人民內部矛盾來處理。六年來，你們一直就是把我當做敵我矛盾來處理的，使盡了各種對敵鬥爭的有過之無不及的一切手段、無奇不有的鬥爭形式：機關管制、群衆專政（專政名單中我是第一名）、軍事管制、游街示衆（除三次戴高帽子在西安市大游街之外還要（一段時間）每天小游街六次）、搜查住宅、翻箱倒篋（多次）、隔離封鎖、跟踪偵哨、監督強迫、打罵體罰（軍管頭兩年最厲害），乃至種種折磨侮辱！如果按照你們的說法不順從專案組的對立，而對立就沒有好下場，那麼除了上述下場之外，剩下的就祇有無期徒刑或終身勞役，最壞的下場莫過於極刑。無怪乎你們有人大聲向我恐嚇：「要把你鎖起來送飯吃」、「要送你進法院」、「要槍斃你」。如此，你們就可以稱心滿意，以爲這樣一來即可迫使小人們三跪九叩首哀求饒命，乖乖地承認自己是叛徒，豈不妙哉！可是，你們到底憑什麼事實，根據哪一條法令，有權利這樣胡作非爲呢？

你們真不愧爲自由王國的人們，可以橫行霸道，爲所欲爲：毛主席的信件可以自由扣壓，毛主席的方針政策可以自由篡改；《人民日報》紀念中共三十周年文章中某一段歷史結論，可以自由唱反調；鐵的歷史事實可以自由歪曲；活生生的人證物證可以熟視無睹，充耳不聞；客觀上本來不存在的東西，可以無中生有。什麼實事求是，什麼辯證唯物論和歷史唯物論，什麼「九大」精神，什麼「九大一中全會」、「二中全會」號召，什麼毛澤東思想，什麼毛主席無產階級革命路綫方針和政策。你們從來沒有放在心裏（絕口不談，背道而馳，黨紀國法一概視而不見。其唯一目的，旨在實現一個最偉大的理想——沒有真憑實據也要千方百計地把你打成叛徒，方顯英雄本色（捏造就是英雄事迹）。真可謂運用之妙存乎一心。被審查人能不五體投地！

你們的確是一些了不起的人物，可以毫不誇張地說：造謠能手，陷害專家。

我爲你們具有這種獨特本能和崇高的共產主義風格表示欽佩，並感謝你們六年來對我的深情厚意！

祝你們新的一年，在捏造陷害的專業中取得新的勝利，創造新的奇迹！

舒同　七一年十二月三十一日於軍管處

附注：

如果你們真的是英雄好漢，就請將這篇東西連同我今年所寫給你們的另外幾篇（一、「我在參加紅軍前一段歷史的重要證明材料」；二、「我的專案審查真相」；三、「九天審問申明」）一併轉呈省委、中央。否則，你們就還不夠偉大，就不免有梁上君子之嫌，就有使自己進一步陷入自我暴露的窘境（至今還被扣壓）。須知真理是壓不倒的。陰影不可能長期蔽天。共產黨員祇知服從真理，而決不爲任何壓力所屈服。謠言畢竟還是謠言，捏造不可能成爲事實。

專案組

陝西省委並×××同志並請轉中央政治局

扣壓違法、封鎖有罪！

舒同　又及（同上）呈

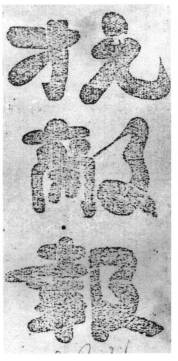

一九三八年

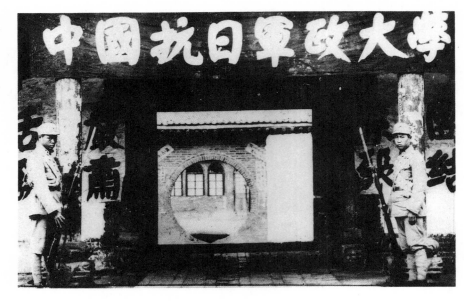

一九三八年

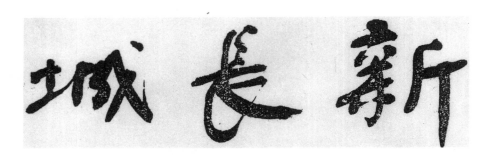

四十年代初

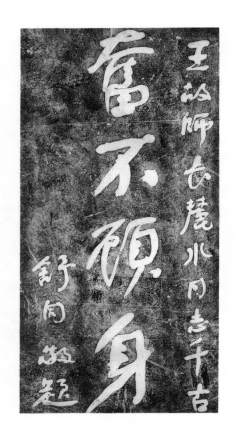

一九四九年

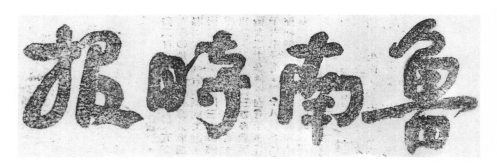

一九四一年

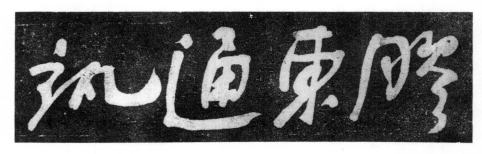

一九四四年

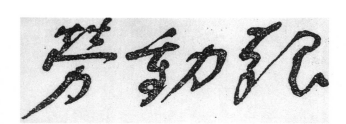

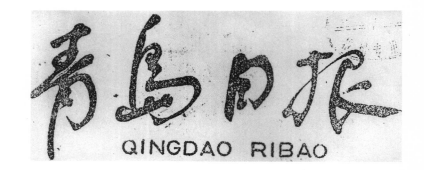

QINGDAO RIBAO

一九五〇年

一九四六年

一九五四年

一九五六年

一九六〇年

一九五四年

一九五九年

一九五八年

一九八三年

一九五九年題《山東民歌》

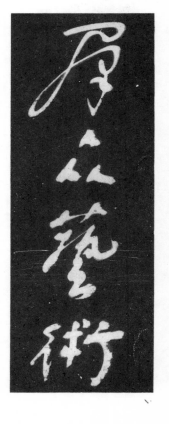

舒同书法院

天高雲淡望斷
南飛雁不到長
城非好漢屈指

字帖　一九六五年

久有凌雲
志重上井
岗山千里
來尋故地

字帖　一九六五年

紅軍不怕
遠征難萬
水千山只

字帖　一九六五年

致中共東(鄉)縣委信　一九八二年

（沪）新登字102号

本書由上海市新聞出版局學術著作出版基金資助出版。

舒同書法集

| | |
|---|---|
| 策　劃 | 袁春榮　鄧　明　孫志皓 |
| 責任編輯 | 吳光華 |
| 裝幀設計 | 陸全根 |
| 圖版攝影 | 丁國興 |
| 技術編輯 | 陶文龍 |

上海人民美術出版社出版發行
（長樂路六七二弄三三號）
全國新華書店經銷
蛇口以琳製版有限公司製版
深圳中華商務聯合印刷有限公司

開　本：787×1092　1/8　印張 20
1995年9月 第一版 第一次印刷
印　數：0.001—3.000